U0061450

星月爭輝

五六十年代國語片演員剪影

連民安　吳貴龍　編著

中華書局

細數五六十年代活躍於光影世界裏

一顆顆璀璨耀目的明星

序

提起「五六十年代香港」，經歷過當時代的人會勾起那有甘有苦的記憶，總是緬懷當年的樸實艱苦而抱怨今天的虛浮勢利。愛好舊電影的人則津津樂道黑白港片的純真親切，感歎此情不再。連民安君成長於七八十年代，卻嚮往着逝去時代的風物，自少就喜收藏舊報刊，特愛蒐集電影資料，但不自足於把玩緬懷，公餘辛勤整理資料，在吳貴龍君協助下編著成書多本。最新完成的這三本明星畫冊，就讓我們生動地分享到五六十年代香港電影那特有的風情、親切的記憶。

當年的香港是否就像本書所展示的亮麗美好呢？這是另一個議題，不能混為一談。電影畢竟不同於現實世界，電影要給人以夢想的樂趣，現實愈嚴峻艱苦，人們就更需要夢想。翻閱這三本畫冊，滿眼是艷光四射或是含情眽眽的佳人、英俊溫柔或是義氣凜然的好漢，這並非編著者故意美化，而是當年影壇的現象。作為影星／演員的「剪影」，圖像正面、側面兼顧，文字輕描淡寫得有趣，而一些個人感想和評語我也頗有同感。

連民安君提及二十多年前出版的兩本香港明星畫冊對他的啟發，那是邱良和余慕雲二位先生（皆已故）合編的《昨夜星光》上下冊。據我所知，邱先生主要負責提供照片，余先生則提供文字資料，由於都是一手照片，製作精美，出版後頗得好評，其後在日本出了日文版。連君謙言本書是「接踵」《昨夜星光》而來，其實是大有「進步」。最明顯的是圖片增多亦增大了，其中有不少是他和吳貴龍君辛勤搜集回來的珍貴劇照、雜誌封面，而在主角之外亦加進了一些「甘草性格演員」；連君說這是呼應我在當年序言中的提議，愧不敢當。全書經精挑細選編排，超越一般明星偶像圖冊，起到影史資料的展示作用。

至於如何運用這些資料，我想如果作者在個人感想之外多加一些提示，對有興趣者更進一步認識

香港電影的讀者當更有裨益。比方，劇照的說明如能多寫幾句，點出影片內容和風格上的特

色，就有助於對當年電影文化乃至生活環境的理解。《十號風波》劇照，天台木屋前一眾圍檯

食飯，人多而飯菜不多，顯示勞動階層生活的艱苦；吳楚帆飲啤酒，女兒羅艷卿勸阻、妻子黃

曼梨怒目而視，在旁鄰人舉杯，工友周驄笑貌，場景凸顯吳的豪放、家人的怕事，亦為其後吳

領導一眾對抗風暴和惡勢力埋下伏筆。又如談到《一水隔天涯》，除了指出苗金鳳「駐顏有術」

和主題曲的流行一時，是否亦可指出歌女苗金鳳處於被愛與被歧視之間身不由己的處境，猶如

故事中港澳雖一水之隔，人事景觀卻大有不同，女主角也無從抉擇。書中有許多有趣的圖片，

初看上去就受到吸引，細讀之下原來別有意思。作者在描繪明星的姿容以外，若多些加入他對

圖片情景的解讀，則更有畫龍點睛之妙。比方從蕭芳芳與陳寶珠在不同影片中的眼神和身段，

可見同是演的青春活潑少女，一個是個性趨新精靈多變，一個是獨立進取但仍保守專情，體現

着戰後新一代成長中的女性的兩種型態。關德興即有不同扮相，有威武有落難有愁容乃至笑

容。但總是堂堂男子漢的師、父輩形象；吳楚帆也屬上代一輩，卻不甘於定型，他既扮小生談

情說愛，也演遲暮中年和慈祥長者，生活照中更不介意露出禿頭，可見他是演技派之同時更積

極進取、多方嘗試以追上時代。

辱承邀請作序，卻批評多多，尚望不以為忤。皆因看過連、吳二君的前作《星光大道》，覺得

作者知識豐富、觀察力強而感情深厚；連民安君更以余慕雲先生為學習對象，本書也許是要步

武前人足跡，秉持謙遜、維持前人格局，只作錦上添花，未敢另闢新途。近年欣賞研究粵語片

之風再起，及於青年一代，連民安君早着先鞭，必有獨得之見，謹望能在下一作中放開懷抱、

盡情發揮。是為序，失禮了。

羅卡

二〇一七年盛夏

弁言

本書是《星光大道──五六十年代香港影壇風貌》的姐妹篇。

去年筆者為編寫上書，曾搜集了不少圖片資料，其中演員照片佔了很大部分，但由於篇幅有限，還有不少較珍貴的照片只能割愛。中華書局黎耀強先生知道後，表示這些資料放着不用有點可惜，建議筆者不如將之重新輯錄，並輔一些文字說明，以明星影集形式出版。本來這種構想，最是簡單不過，只要把一些未及亮相的圖片刊出，再加上簡單說明便成，然而不整理猶可，一整理下便易放難收……

香港影壇演員眾多，群星璀璨，可謂數之不盡，如果只把手上現存的圖文資料刊出，中間一定頗多欠缺未周之處；為免淪為一本「拾遺不全」之物，故勉力重新加以整理，否則不僅是對過往曾為香港電影作出貢獻的演員不尊重，更有欺騙各位讀者之嫌。就是這樣，筆者便重新上路，把手上所存資料加以整合，遇有缺欠便請吳貴龍兄加以尋訪，或借或買，不一而足，於是材料便愈積愈厚，篇幅也愈來愈多。構思中本來每名演員只刊一幀造像，另配一兩張劇照，大概每人佔兩頁篇幅已足，可是有些演員的劇照較多，而且亦較罕見，實在難於取捨，徵詢過編輯的意見，他們認為毋須畫地為牢，只要覺得有價值的便予登載。有了這張通行證，筆者便可肆無忌憚，把自己以為重要的劇照一一採用了。

到這一刻，筆者的原意還是希望踵接二十多年前邱良先生和余慕雲先生《昨夜星光》的處理方式。本來珠玉在前，筆者實在不敢奢望與前人比肩，讀者如仔細觀察，其實兩書所列演員大體相近，不同者是本書較多一些二三線性格演員罷了。而這也是呼應羅卡先生當年在《昨夜星光》序言中提出過的一點，就是希望能在明星演員之外，多介紹一些甘草性格演員。此外，多年來

筆者收藏不少電影雜誌，自忖如果刊出相關演員曾登上過的雜誌封面，相信可讓讀者重溫昔日電影雜誌風行書報攤的時代，因此盡可能為每名演員配上一幅封面圖片。眾所周知，五六十年代是女演員橫行的時代，讀者只要留意本書內頁，便看到幾乎所有雜誌封面都是女演員天下，這亦間接透露了男女演員當時的主仲地位，這情況在國語片尤見明顯。原以為本書的資料增選到此為止，但筆者藏有一些電影特刊，當中不少電影是演員的代表作，由觀人到觀戲，把兩者扣連起來，可能令讀者對之又有多一分了解。經過一再而三的增補，本來構思只出版一冊，現在要增至三冊，實在非始料所及！

本書共分三冊，一冊介紹國語片演員；另外兩冊介紹粵語片演員，由於材料較多，故此分別把女演員和男演員分作上下篇。至於編排序列，大體上以出道先後為主要考慮，當中又以演員排先，伶星列後，二三線或性格演員又較後等，不過都是粗略編排，請讀者不用深究。

本書有四方面可加留意的：其一即如上文所言，會較着重二線性格演員的介紹；其二是盡量不流於一般人物小傳的撰寫模式，除交代演員的基本資料外，更多是筆者對他們的印象觀感，也許難免有點個人感念，這方面還請讀者理解；其三，正如上文所述，在配以照片之餘還附上雜誌封面，除可在黑白光影之外的彩色世界見識演員造像外，讀者亦可一睹當年香港電影畫報雜誌的風光時代；其四，本書所用照片如劇照和演員照片等，絕大多數是原裝照片，翻拍的基本不用，以求刊出時達至最佳效果，這亦間接解釋了何以有一些著名演員未有在本書出現。

最後想在此多提一點，本書並非一本演員列傳的專書，而書中所選的演員亦難免會有掛一漏萬的情況，在此還請讀者不以深責為感。

希望本書在讀者手上還有起碼的參考價值。

連民安

二〇一七年六月一日

目錄

上篇 · 國語片女演員

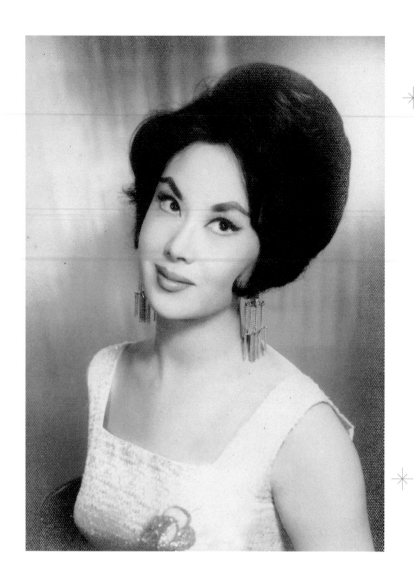

李麗華

一九二四──二〇一七年

河北人。早年已憑《三笑》一片走紅上海,解放後來港繼續電影工作,一直穩站一線主角行列,有「影壇長青樹」之譽。李麗華氣韻動人,深具女性成熟之美,邵氏時期演出《楊貴妃》、《武則天》等片,把戲中人物的攝人氣勢表露無遺;在李翰祥早年執導的《雪裏紅》中飾演的江湖賣藝者,更是精彩萬分。十多年前在香港電影回顧展中欣賞到《雪裏紅》,對李麗華的認識又深一層,片中她主唱同名主題曲,更是她的傳世名曲。

眾多國語片女演員中,李麗華是筆者最早認識的一位。事緣七十年代中一齣台灣電視劇《聖劍千秋》登陸無綫,主角就是息影復出的李麗華,當時她年已五十,但仍要舞刀弄劍,那時尚小的筆者,又怎知道她是名震影壇的巨星呢?李麗華從影近半世紀,拍過的電影不少,年過九旬的她,去年更獲香港電影金像獎頒發終身成就獎,可謂實至名歸。

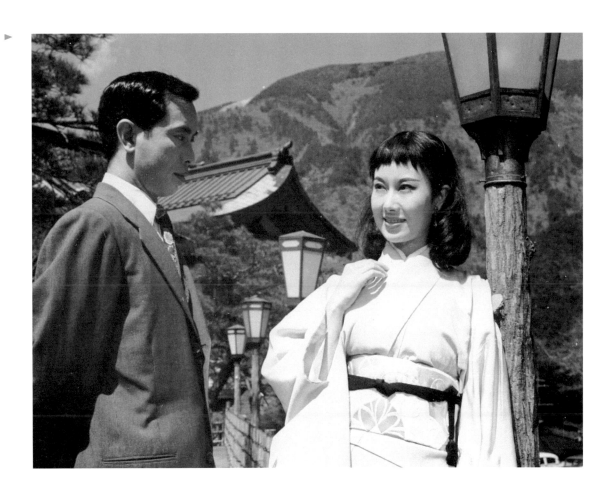

《蝴蝶夫人》劇照，旁為黃河。

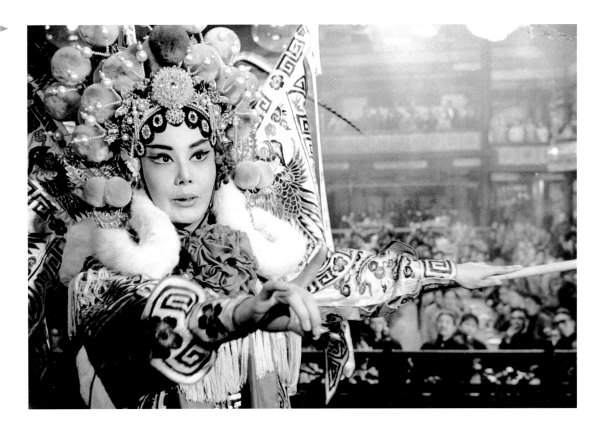

在《紅伶淚》中飾演京劇名旦

李麗華的一幀藝術攝影

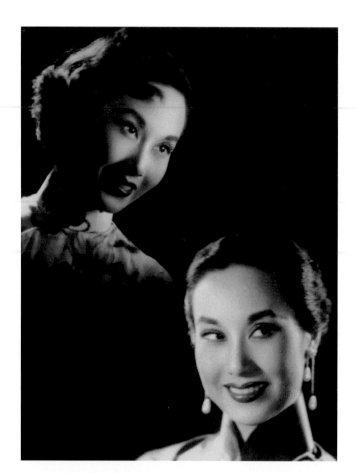

《觀世音》片中的造型

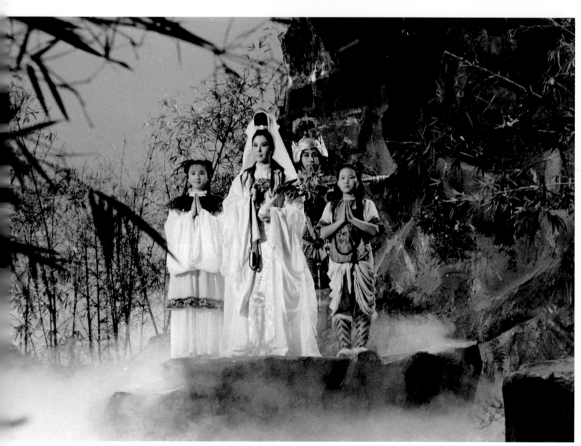

《蝴蝶夫人》特刊

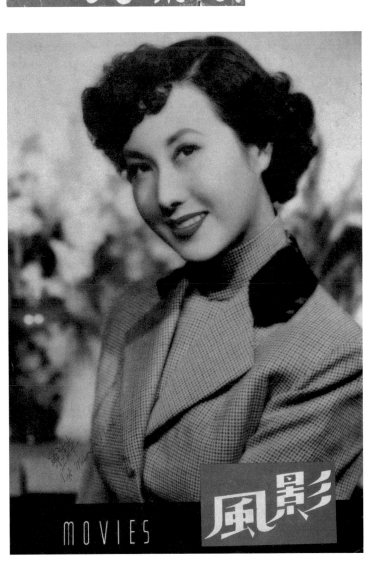

《影風》雜誌

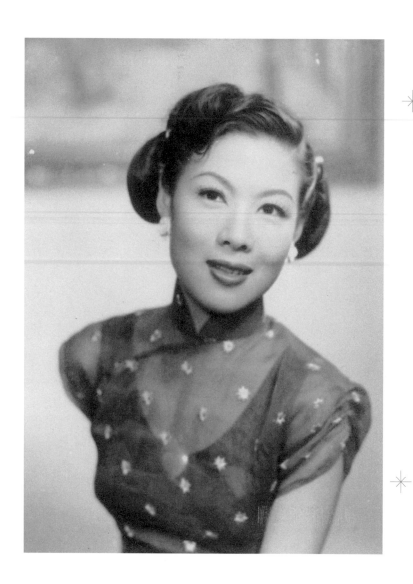

歐陽莎菲

一九二三─二○一○年

原名錢舜英。蘇州人。跟李麗華一樣，歐陽莎菲早年已走紅上
海影壇，成名作是屠光啟執導的《天字第一號》，屠光啟後來更
成為她的丈夫。歐陽莎菲五十年代來港，亦演出多部名片例如
《別讓丈夫知道》、《化身艷影》等；六十年代起開始由一線轉為
二線，多演出一些中年婦女角色，在《藍與黑》一片更飾演高
老太太一角。歐陽莎菲的演戲生涯不曾停息，九十年代仍客串
無綫一齣電視劇《大時代》，她是劇中「慳妹」（周慧敏飾）的
祖母，相信讀者對她應有印象。

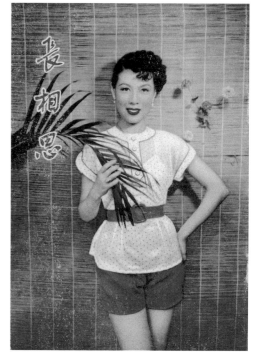

《長相思》特刊

大觀出品的《長相思》劇照，旁為黃河，兩人之間為蔣光超。

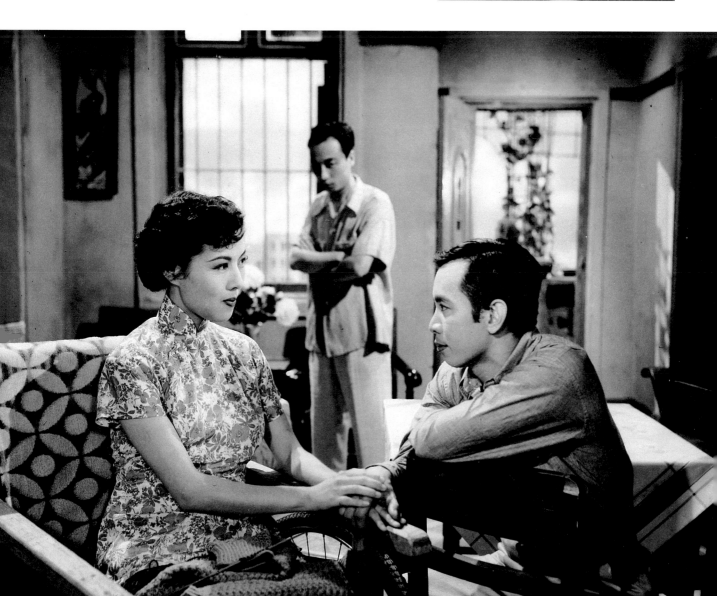

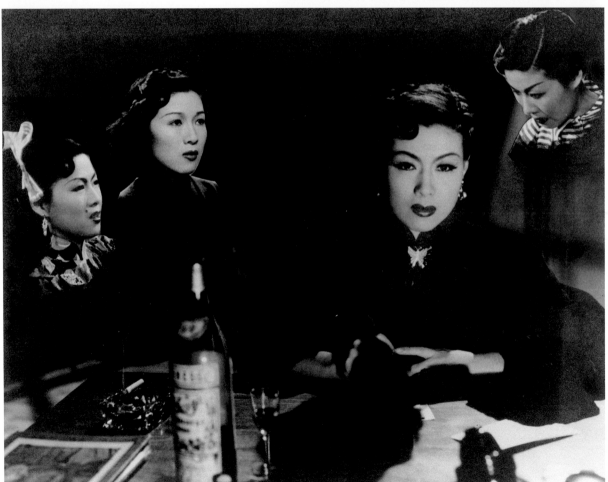

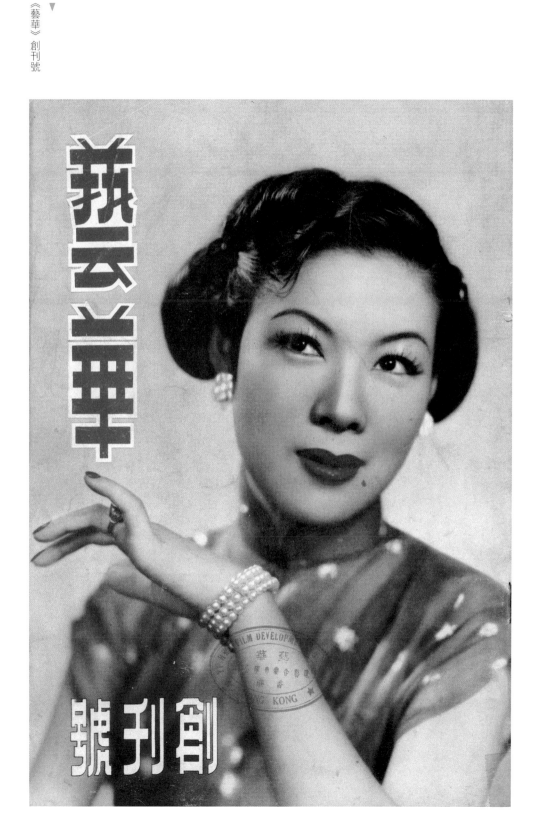

▼

《藝華》創刊號

▶

《鎖情》劇照，左為關山。

▶

《化身艷影》劇照，歐陽莎菲化為四個形象。

夏夢

原名楊濛，蘇州人，有「上帝的傑作」之譽。金庸曾說過雖然不知道西施如何美貌，但應該與夏夢相若（大意），可見這位「長城大公主」廣為觀眾受落，實非倖致。夏夢演戲宜古宜今，扮相優美，男女影迷都為之傾心。在《三看御妹劉金定》、《金枝玉葉》、《烽火姻緣》等越劇電影中，其裝扮實在美艷不可方物；她在《日出》飾演陳白露，在《新寡》飾演一名少婦，把落入風塵的交際花和新寡少婦的複雜心理，描繪得特別出色。夏夢近年較少公開亮相，去年突然傳來她逝世的消息，絕代佳人從此只能長存在觀眾心中。

夏夢早期加入影圈的造像

《禁婚記》劇照，旁為韓非。

《絕代佳人》特刊

恬靜閒雅，秀慧端莊，夏夢一直都是不少影迷的偶像。

《長城畫報》第三十五期

《歡喜冤家》特刊

中南圖書公司贈送

石慧

原名孫慧麗，浙江吳縣人，丈夫是國語片演員傅奇，兩夫婦同是長城影業公司的主要演員。石慧年輕秀慧，十六歲即投身電影界，成名作為《一家春》，講述她和姐妹陳娟娟與後母夏夢冰釋前嫌的經過；在《兒女經》一片中，她與其他童星飾演蘇秦的兒女，表現也很出色。石慧精於音樂，能歌善彈，是一位多才多藝的藝術表演者。

唯一獨立性權威定期刊物・全面報導・舞台娛樂・中外電影・包羅萬有・風行全球

報畫樂娛

1966

56

二月號
FEBRUARY

The Screen & Stage Pictorial

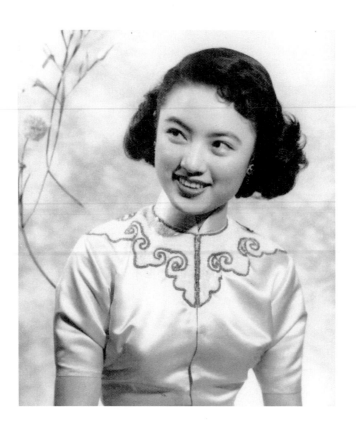

石慧人比花嬌

石慧傅奇夫婦合照

鍾情

一九三三年生

原名張玲麟，湖南人，出身於泰山影片公司，同期的有葛蘭、
李嬙等著名影星。她多飾演一些熱情奔放的角色，有「小野貓」
之稱。五十年代中一次赴台灣拍片，發生疑遭綁架事件；事緣
她應當地人之邀外出拍照，豈料完成後未准離開，失去人身自
由十八小時。事件轟動全台灣，幸好最後她安全而還。鍾情主
演的名片如《桃花江》、《採西瓜的姑娘》都是歌唱片（後者在
台灣拍攝），然而唱者另有其人，據聞由著名歌唱家姚莉幕後代
唱，這種情況在當時並不罕見。鍾情後期鍾情於國畫藝術，隨
嶺南派大師趙少昂習藝，畫得一手好丹青，並以本名張玲麟舉
辦畫展和出版畫集。

《銀河畫報》第九期

《桃花江》劇照，中間站在鍾情旁的是羅維。

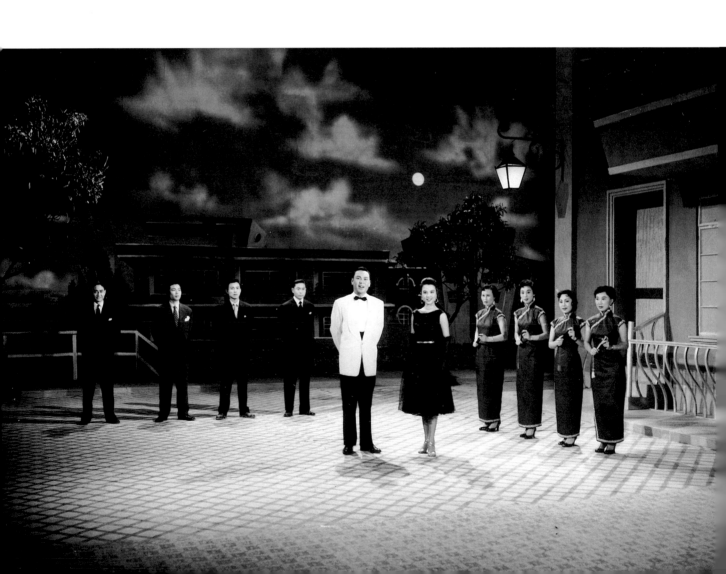

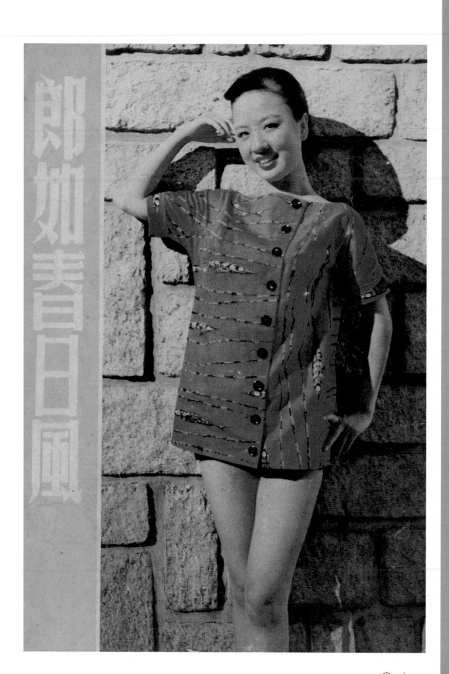

郎如春日風

《郎如春日風》特刊

《私戀》劇照（電影改編自劉
以鬯同名小說），旁為金峰。

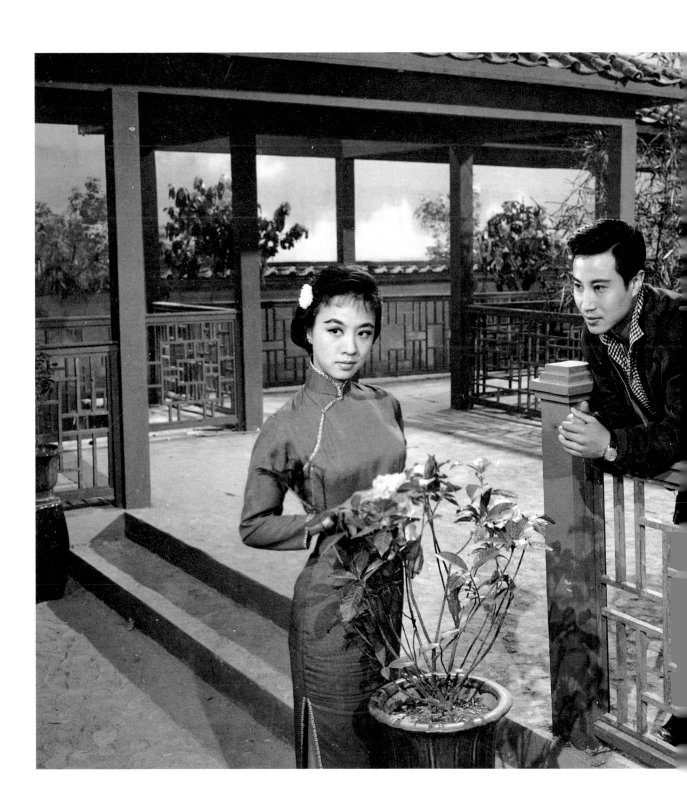

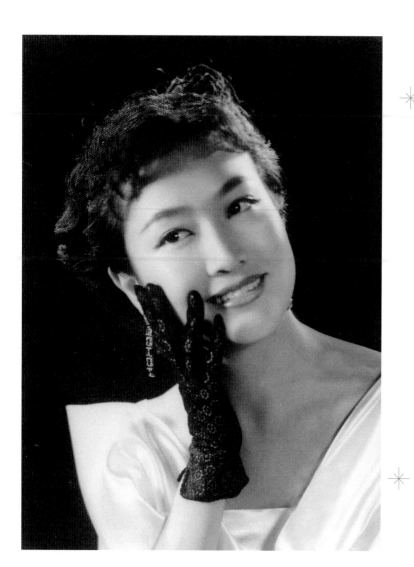

葛蘭

一九三四年生

原名張玉芳，浙江海寧人。電懋公司（後期國泰）全盛時期有三位很受歡迎的女影星，分別是尤敏、葉楓和葛蘭；她們各擅勝場，而葛蘭較優勝的除演技出眾外，她更能歌擅舞，在《野玫瑰之戀》、《曼波女郎》兩片中可謂表露無遺，尤其是前者她飾演一個風情萬種的舞女，令不少男人為之傾倒。十多年前在香港電影節中欣賞此片，才真正領略到葛蘭的過人魅力。此外她在不少電影如《星星月亮太陽》、《香車美人》、《六月新娘》等都有優秀表現。葛蘭是京劇愛好者，閒來會與友人玩票性質唱戲，二〇一五年九月她就曾在演藝學院作一次非公開演出，雖然年已八十，但風采如昔。

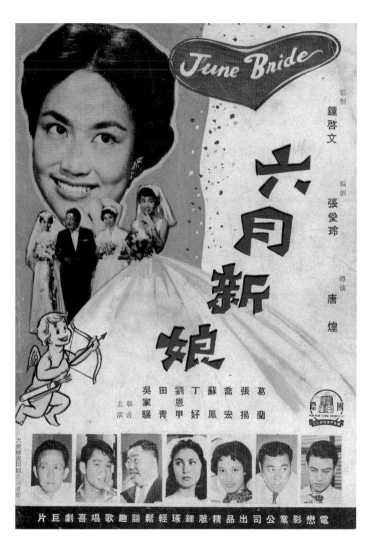

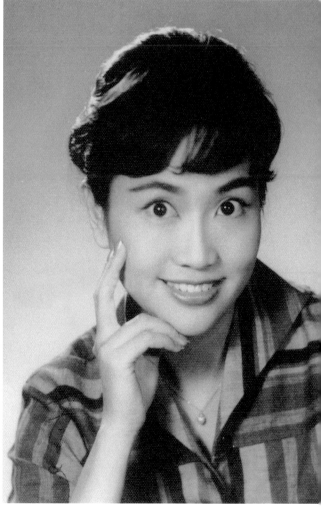

▲
《六月新娘》特刊

▲
葛蘭有一雙會説話的大眼睛

▲
電懋《啼笑姻緣》
劇照，旁為趙雷。

葛蘭持扇拍攝，又是另一番風韻。

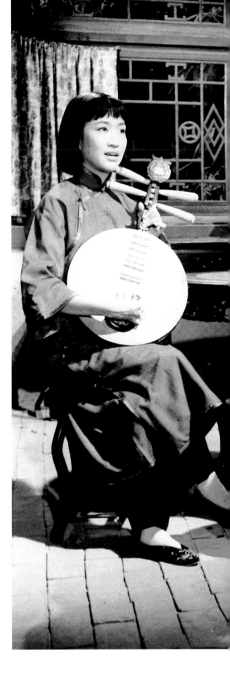

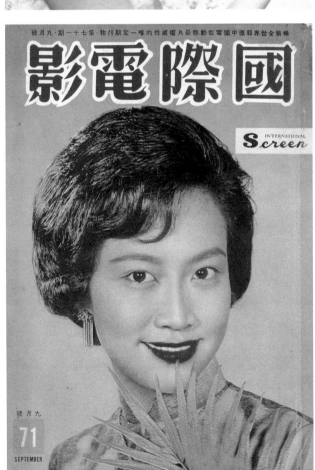

暢銷全世界報導中國電影動態最具權威性的唯一定期刊物·第七十一期·九月號

影電際國

INTERNATIONAL Screen

九月號
71
SEPTEMBER

《國際電影》第七十一期

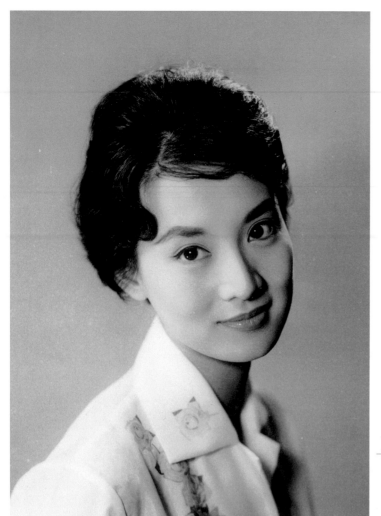

尤敏

一九三五—一九九六年

原名畢玉儀，廣東人，是粵劇名武生白玉堂之女。認識尤敏實是拜《號外》所賜，還是十六開時代的《號外》，有一期以一幀影星照作封面，照中人樣貌清麗端秀，原來就是息影女星尤敏。也是這一期《號外》，教筆者從此積極搜尋《國際電影》，特別是尤敏作封面的期數。然而真正得睹她的演出，要到九十年代後期觀賞她與日籍影星寶田明合演的《香港之星》，能夠在銀幕上見到偶像，那一刻的激動至今難忘。記得當天在日記寫下這幾句話：「今夜沒有星，都躲到雲裏去，唯獨這一顆，卻永存在我星空！」事隔多年，如今回想，尤敏仍是筆者心中一顆不滅的星星！尤敏加入電懋前曾是邵氏的基本演員，但真正走紅的還是在電懋所拍的《玉女私情》、《星星月亮太陽》、《家有喜事》等名片。

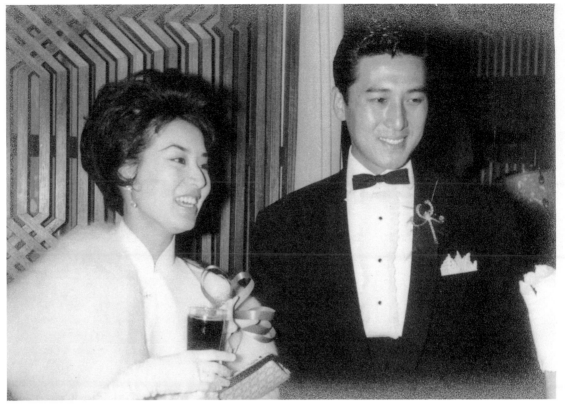

尤敏在《香港之夜》等合拍片中與日本男演員寶田明結片緣

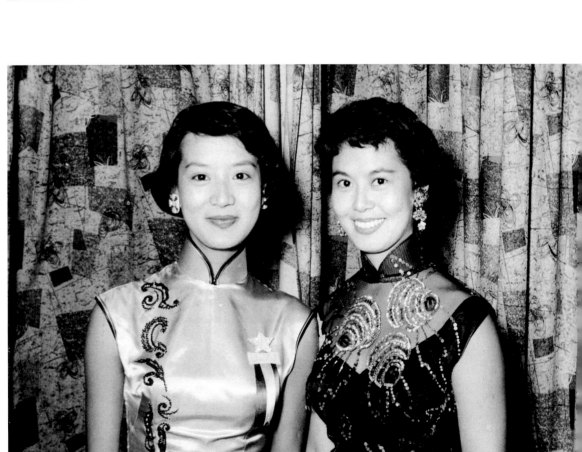

兩位亞洲影后難得合照，右為林黛。

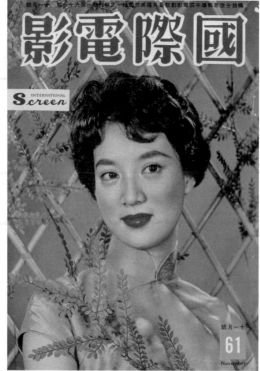

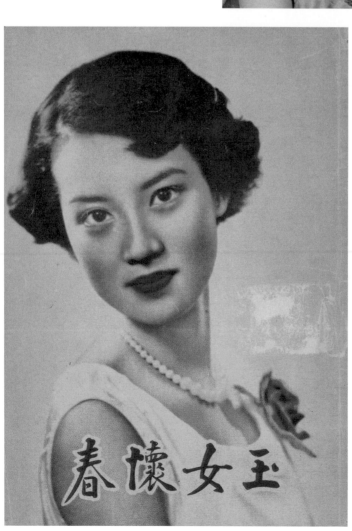

電懋《梁山伯與祝英台》劇照，飾演梁山伯的是李麗華。

《國際電影》第六十一期

邵氏時期《玉女懷春》特刊

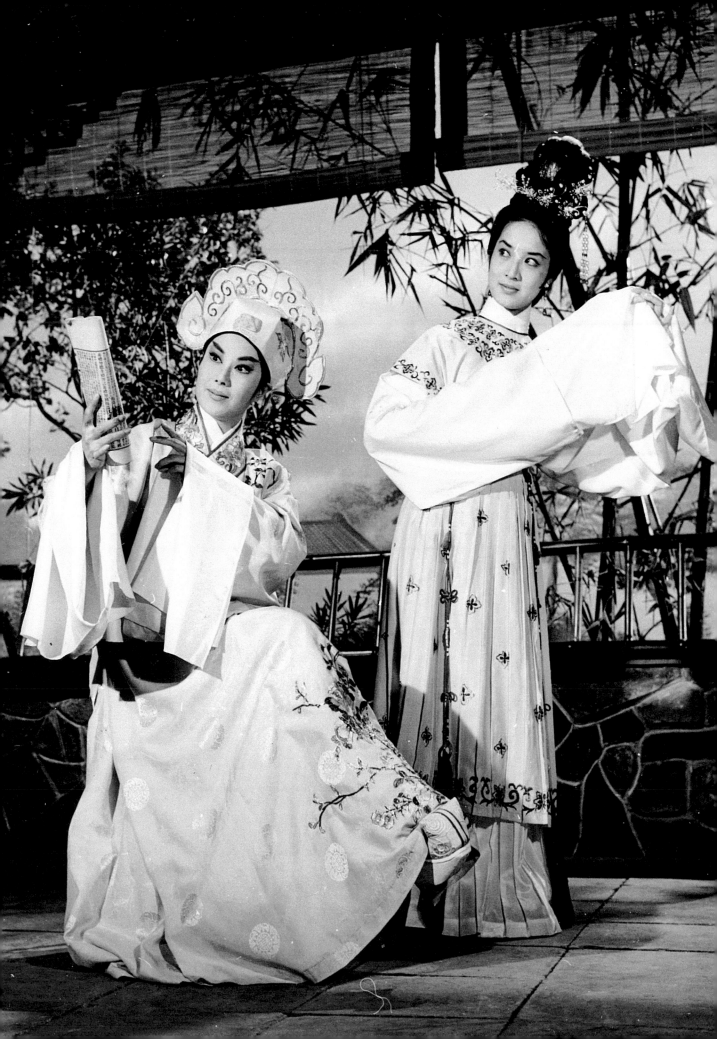

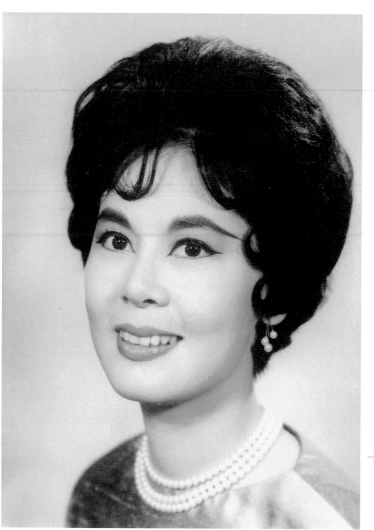

林黛

一九三四—一九六四年

原名程月如，廣西人，是政壇名宿程思遠之女。林黛是五六十年代國語片女星中最受歡迎的一位，雖然她早在一九六四年自殺輕生，但直到今日，仍有不少影迷對她念念不忘。資深影迷如有印象，會記得當年的刊物畫報大多以她作封面人物可見，她的號召力確實不凡。曾膺四屆亞洲影后的她，無論演出時裝片或古裝片同樣出色，憑她一雙會說話的大眼睛便迷倒不少觀眾。她主演的名片很多，時裝片如《不了情》、《情場如戰場》，古裝片如《江山美人》、《貂嬋》等都是國語片的經典作，同期的女演員中，筆者以為她最具「星味」，她去世後邵氏找來杜蝶作她替身補拍《藍與黑》未完部分，可是無論杜蝶怎樣努力，林黛始終不能替代，而後來者實在想不出有誰可以跟她比肩。

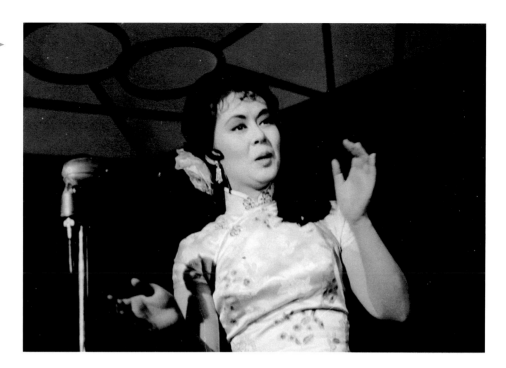

在《藍與黑》中飾演唐琪一角

林黛與夫婿龍繩勳新婚照

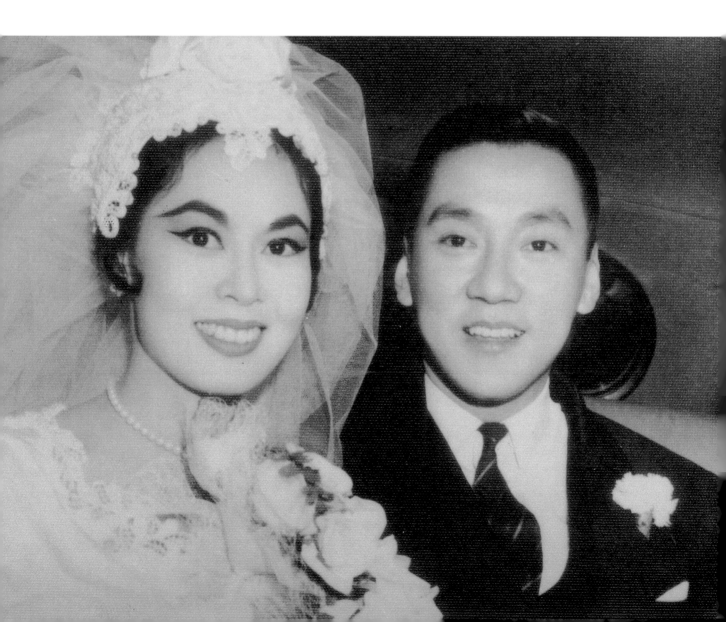

《春天不是讀書天》特刊

《萬國電影》第三期

《不了情》特刊

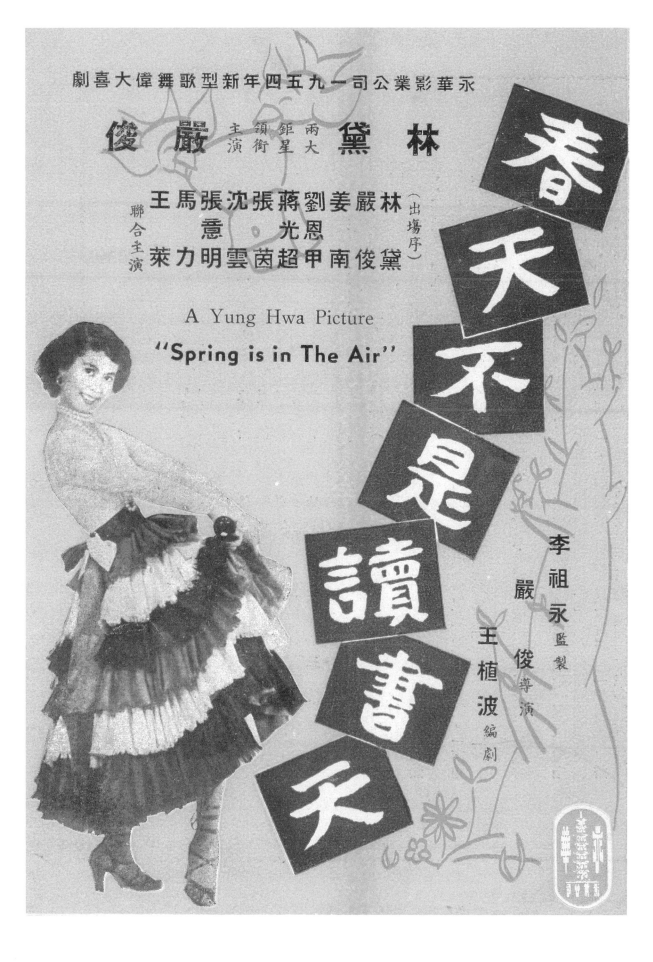

永華影業公司一九五四年新型歌舞偉大喜劇

兩大巨星領銜主演 林黛 嚴俊

（出場序）聯合主演 林嚴姜劉蔣張沈張馬王俊南甲超茵雲明力意黛恩光意萊

A Yung Hwa Picture

"Spring is in The Air"

春天不是讀書天

李祖永監製
嚴俊導演
王植波編劇

《血鏡痕》劇照。此片不知何故要到一九六八年才上演。

林翠

一九三六—一九九五年

原名曾懿貞，廣東人，粵語片男演員曾江之妹。五十年代初即加入自由公司投身影圈，後轉投電懋，憑《四千金》一片走紅影壇。林翠擅演年輕活潑、天真淘氣的角色，在《長腿姐姐》一片中，更「色誘」姐姐的情人（喬宏飾），演出鬼馬生動。林翠是電懋的主要演員，演出多部名片，事業得意，感情路卻不平坦：早年下嫁粵語片著名導演秦劍，但婚後夫妻不睦；後改嫁國語片武打明星王羽，可惜最後也告離異。九十年代中她未足六十歲便永別人世，其子陳山河及女兒王馨平都曾參與演藝工作。

電影世界

Screenland

八月號 AUGUST 1965

68

《女兒心》電影宣傳照

在《啼笑姻緣》中與葛蘭、趙雷合作。

《女兒心》特刊

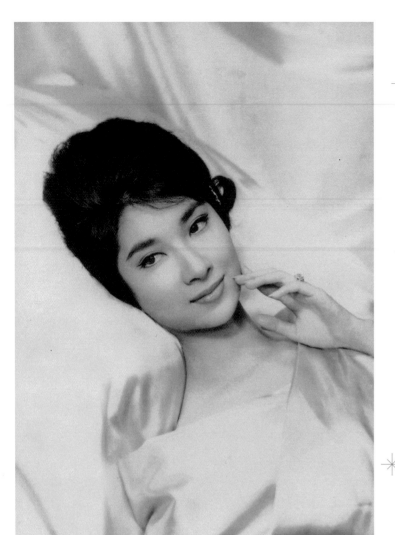

樂蒂

一九三七──一九六八年

原名奚重儀，上海人，國語片男演員雷震之妹，有「古典美人」
之譽。很多人喜歡樂蒂在《倩女幽魂》的演出，她形象清冷，
別有一股幽情，但筆者更愛她在《梁山伯與祝英台》飾演的祝
英台，雖然這部電影的「梁兄哥」更受人矚目，但樂蒂在哭墳
一段的演出可謂感人至深，每次重溫這一段，筆者都深受感
動。樂蒂演時裝片也有出色表現，例如分別在邵氏和國泰演出
的《萬花迎春》和《太太萬歲》，都是六十年代著名的喜劇國語
片。樂蒂與著名演員陳厚曾有夫妻關係，但後來因陳厚生性風
流而告仳離，她在不久後以自殺結束生命，遺下一女。

難得見到樂蒂笑得這麼開懷

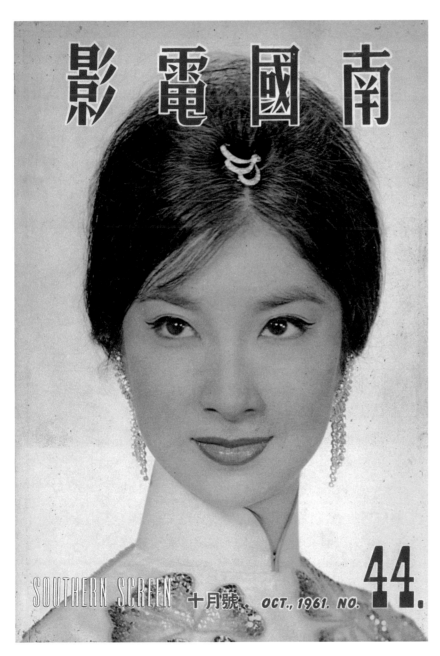

影電國南

SOUTHERN SCREEN 十月號 OCT., 1961. NO. 44.

《南國電影》第四十四期

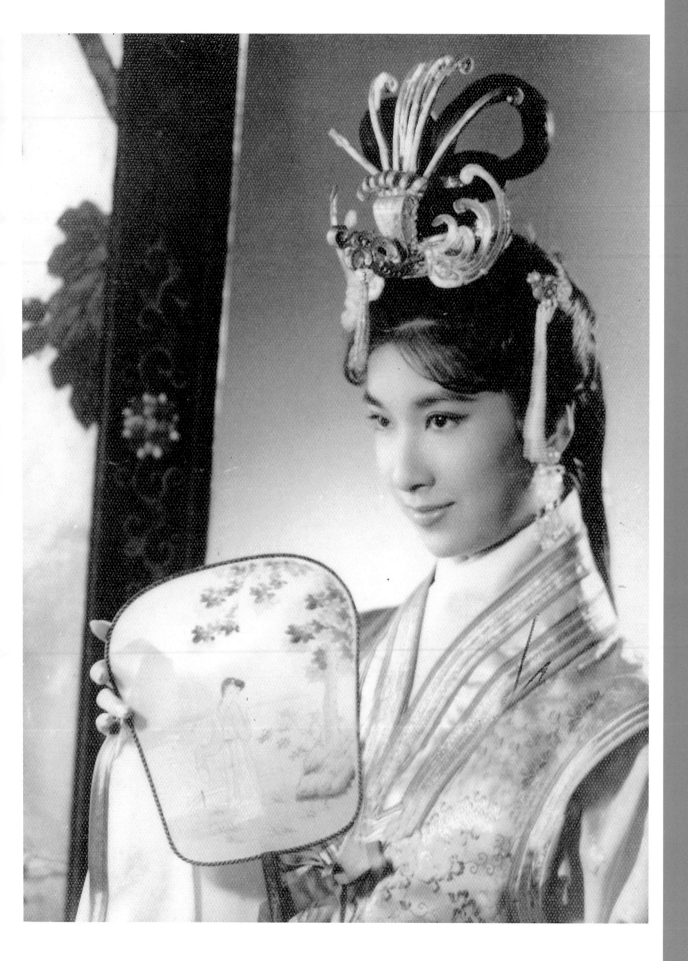

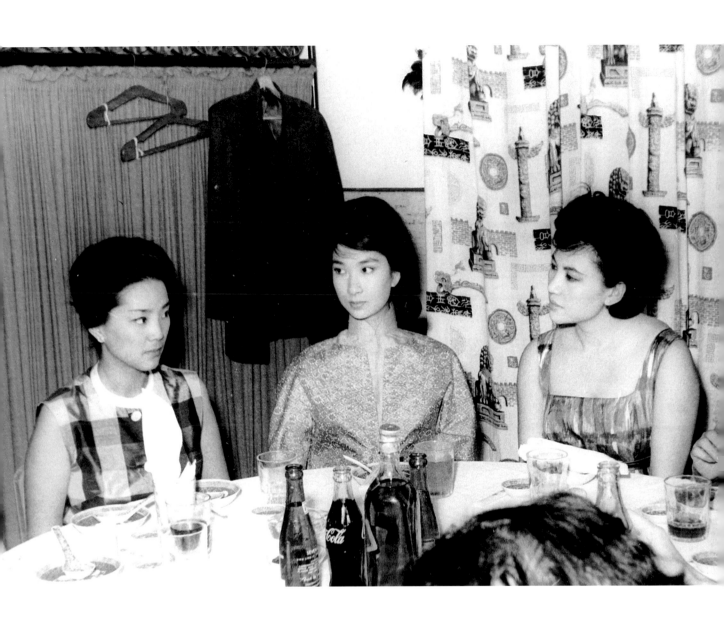

影星宴會，左為劉亮華，右為張仲文。

樂蒂的古裝造型

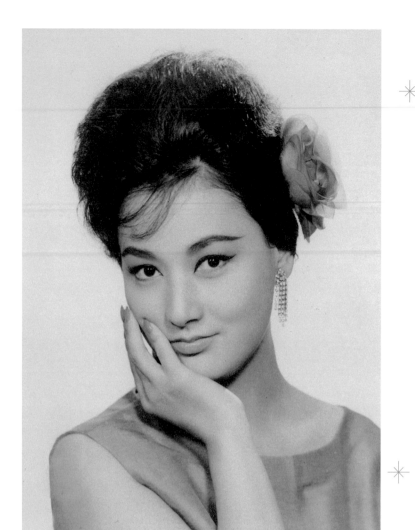

葉楓

——一九三七年生——

原名王玖玲，湖北人。第一次認識葉楓這名字，是在蘇雅道《論盡銀河》一書中，書中附有一幀葉楓的生活照，她穿着一襲旗袍，配襯高佻的身段，實在好看。第一次看她的電影演出是電懋出品的《長腿姐姐》，銀幕上的她冷艷照人，與戲中飾演其妹的林翠，一靜一動，各有特色。不過她在《四千金》中飾演的萬人迷，見一個迷一個，則令人不敢恭維，頗有「恃靚行兇」之態。葉楓能唱，在筆者看來，她的聲、色比藝更出眾；二〇〇〇年初她偕尤雅、謝雷等著名台灣歌星來港開演唱會，雖然只在壓軸出場，唱了幾支首本名曲，但已令筆者這個演唱會稀客不枉此行。

加入邵氏後在《春蠶》一片的演出，旁為關山。

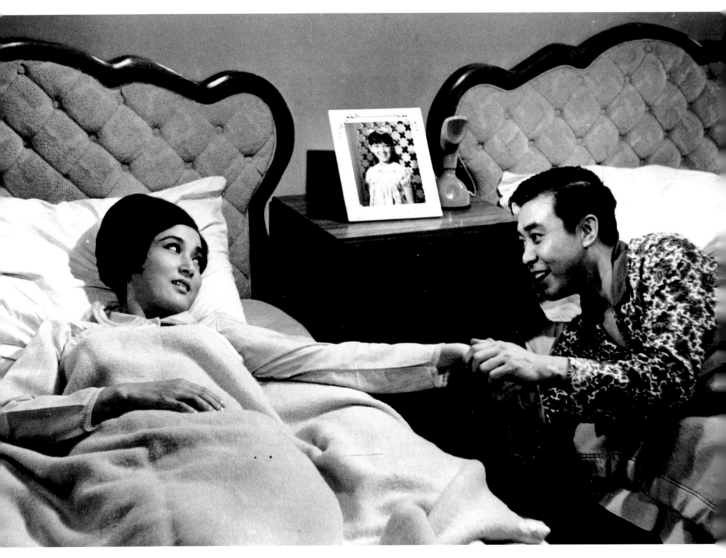

初入影圈時的葉楓，稚氣未除。

《喋血販馬場》特刊

《新華電影》第二期

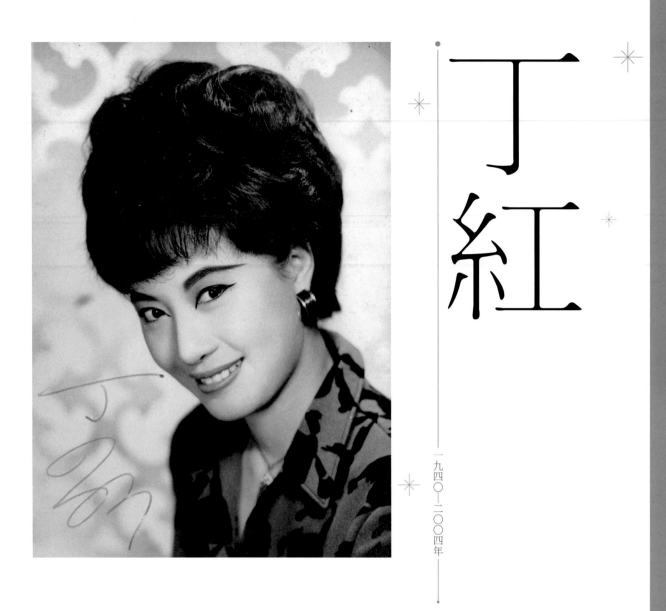

原名汪燦華，湖南人。當時影圈不少演員喜用丁姓藝名，如丁
瑩、丁皓、丁寧、丁蘭，男演員則有丁亮、丁川等，大概是在
宣傳時如以筆畫排序會較佔優。丁紅是邵氏旗下著名女星之
一，外表雍容大方，美麗高雅，與陳厚合演的《丈夫的情人》
一片，可算是她的代表作。她在《藍與黑》中飾演第二女主角
鄭美莊，演技並不遜色於獲得金馬獎女配角獎的于倩。

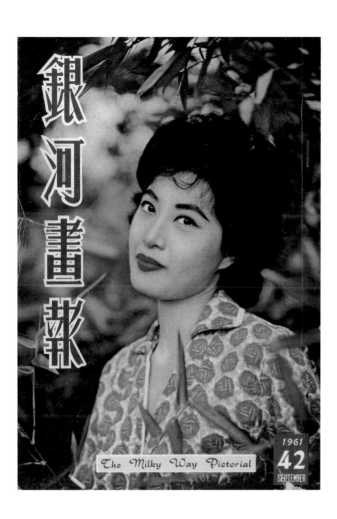

《銀河畫報》第四十二期

《千面魔女》劇照，旁為陳亮。

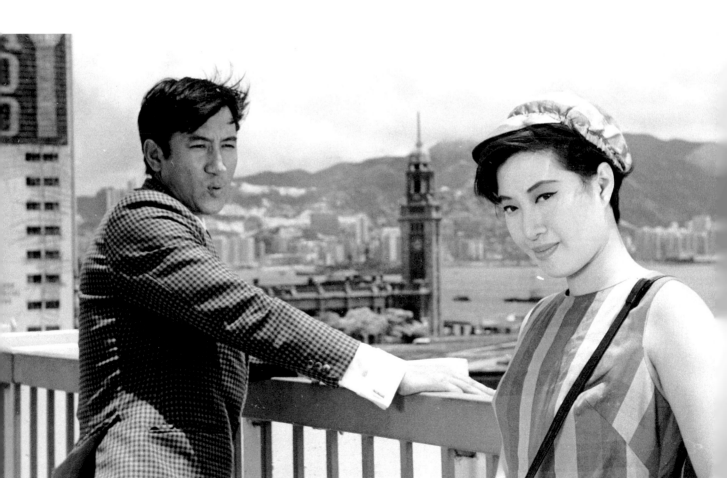

《丈夫的情人》特刊

《丈夫的情人》

與陳厚合演《拜倒石榴裙》

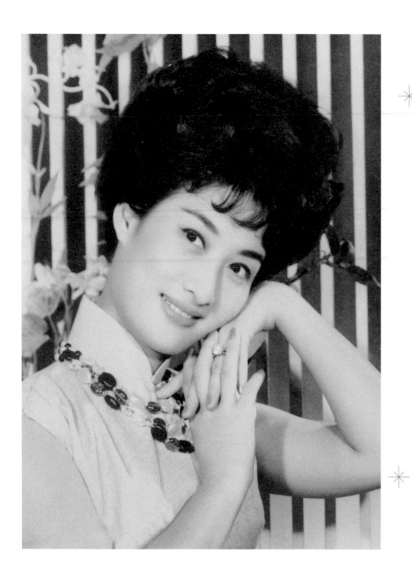

李香君

—— 一九三五年生 ——

原名李芸蘭，南京人，故有「秦淮美人」之稱。藝名李香君，取自清代孔尚任名作《桃花扇》女主人公的姓名。她是邵氏旗下影星，在《後門》一片與中國影后胡蝶一起演出，成為她最為人熟悉的電影。李香君身形嬌小玲瓏，古裝扮相端莊清雅，具有大家閨秀風範，而她本身也喜好書畫藝術，是一位多才多藝的影星。筆者舊藏一冊《李香君影集》，內除有她從影介紹外，也有她的書畫作品，可惜此書一時未能尋獲，否則當可展示一二與讀者共享。

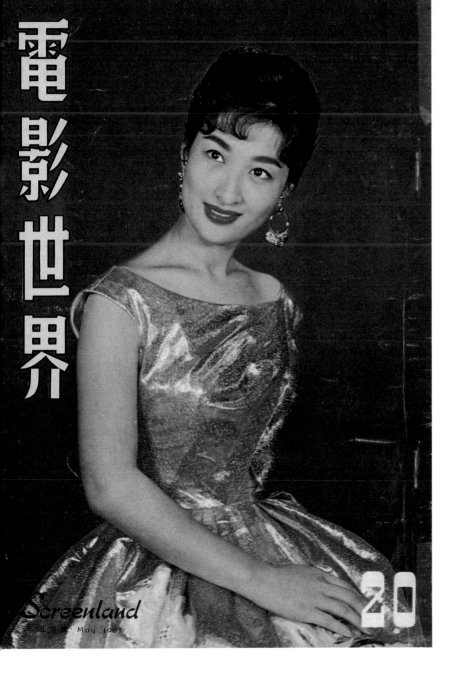

電影世界

Screenland
五月號・May, 1961

20

《電影世界》第二十期

秦淮美人，亦有素淨淡雅的美。

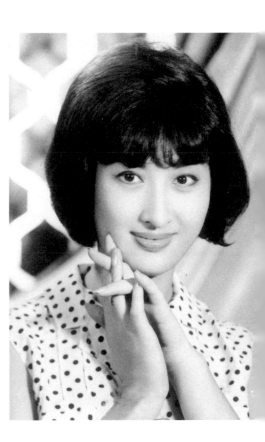

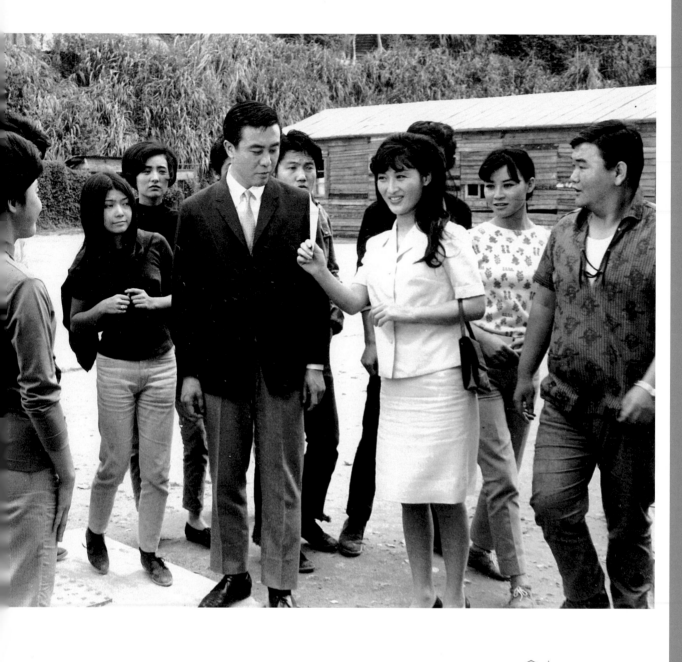

▲

《桃李春風》劇照，旁為關山。

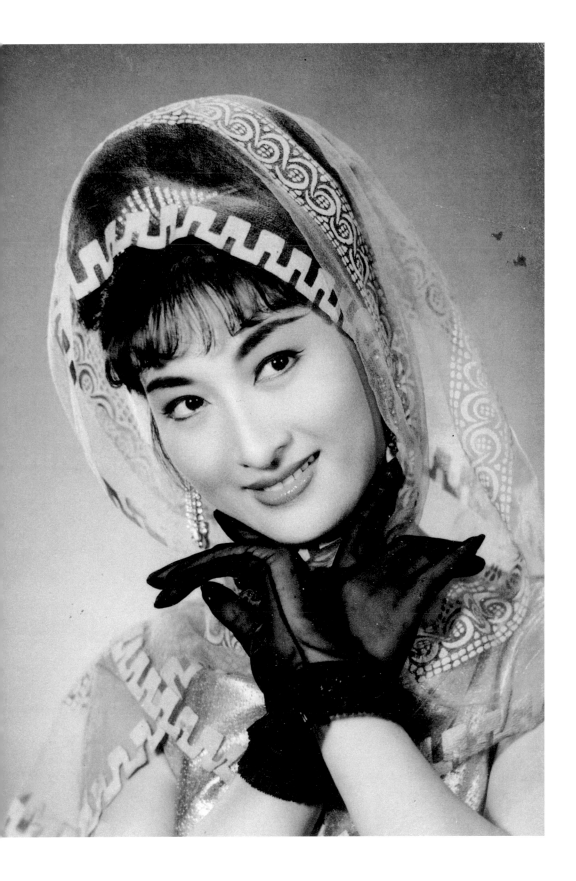

◄ 李香君的另一款造像

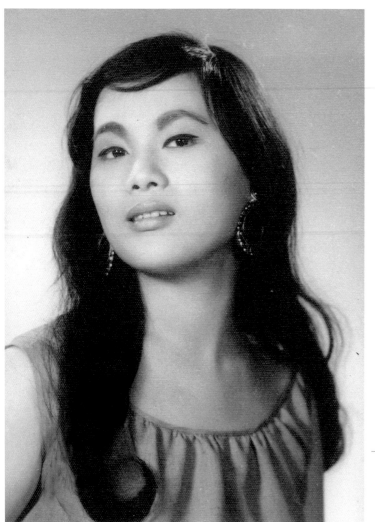

杜娟

一九四二—一九六九年

原名彭小萍，四川人。早期在《江山美人》一片演與林黛結伴的村姑角色，一起戲弄正德皇（趙雷飾），但原來未進入邵氏之前已在電懋的《青春兒女》片中演一些群戲，然而未為人所注意。其後演出《山歌姻緣》、《紅樓夢》等片逐漸走紅，更憑《第二春》獲第二屆金馬獎最佳女配角，此後演出的《黑森林》、《黑鷹》等亦頗受好評。杜娟身形嬌小，婀娜多姿，而且美艷迷人，可惜紅顏薄命，婚姻不睦導致離異收場，加上事業發展未如意，最後竟以自殺結束短暫的一生。

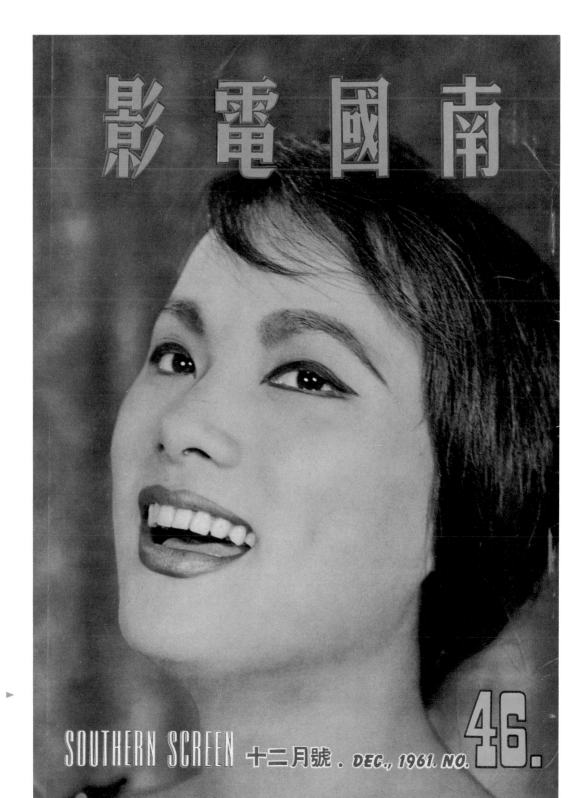

影電國南

SOUTHERN SCREEN 十二月號 . DEC., 1961. NO. 46.

▲
杜娟的另一個演戲造型

◀
在《黑鷹》中飾演一名匪首

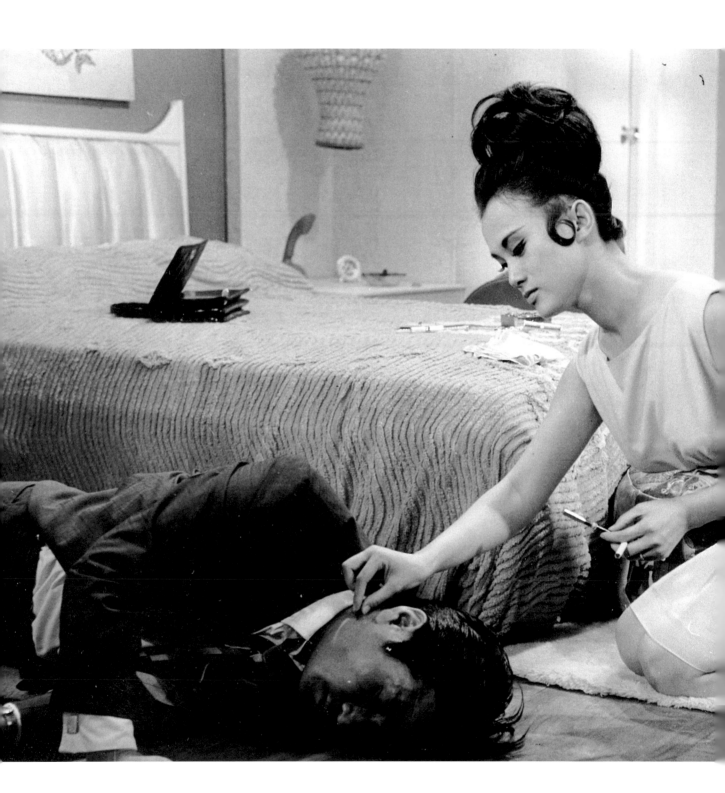

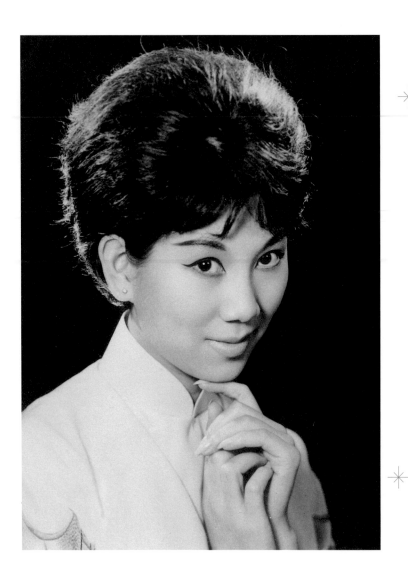

凌波

一九三九年生

原名君海棠，福建人。凌波早期以藝名「小娟」拍攝過多部廈語片，但要到反串演出李翰祥執導的《梁山伯與祝英台》才聲名大噪。此片廣受歡迎，掀起「黃梅調」電影的熱潮；凌波的「梁兄哥」更是紅遍東南亞，風頭一時無兩。該片在台灣上映時場場爆滿，更打破歷年的票房紀錄。其後凌波繼續以反串身份主演《七仙女》、《三笑》、《血手印》等名片，均大受好評，更憑《花木蘭》一片獲得亞洲影后榮譽。凌波的夫婿金漢，同是邵氏著名演員。

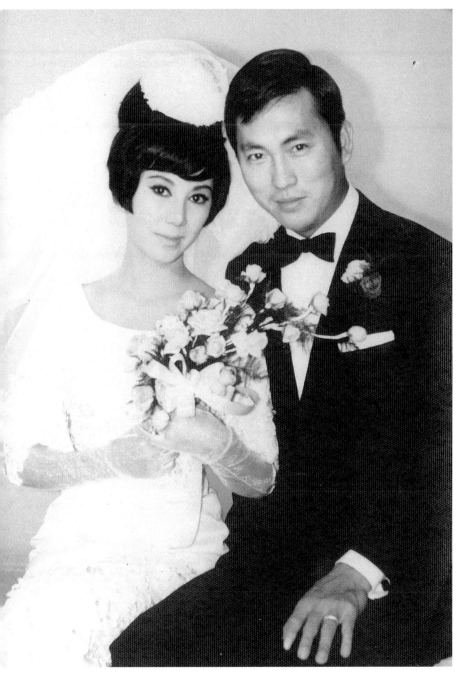

凌波和金漢的結婚照

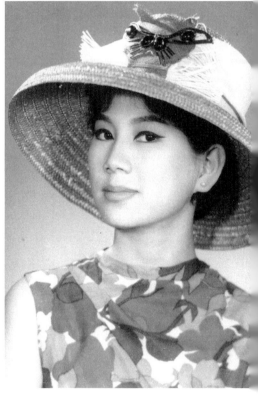

戴起帽子的凌波另有一股氣質

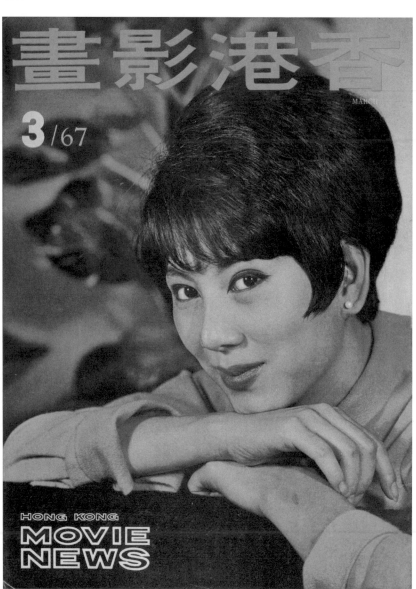

《香港影畫》一九六七年三月號

▲

▼

凌波在《明日之歌》片中的演出

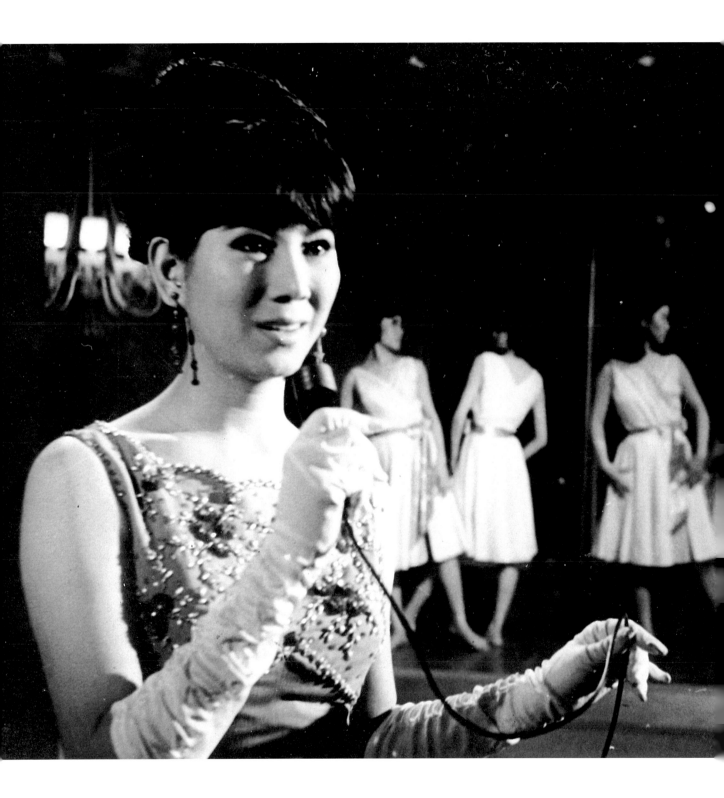

范麗

一九四○年生

原名范惠娟，上海人。早年以當選工展小姐晉身影壇，最初加入邵氏粵語片組，藝名「萬里紅」，與林鳳、麥基、龍剛等演員同期，曾拍過《寶島神珠》、《玉女春情》等粵語電影，後改拍國語片，改名「范麗」。她走的是冶艷性感戲路，然而受此所限，只能演出二線角色，曾參演《千嬌百媚》、《流芳百世》、《黑森林》等片。

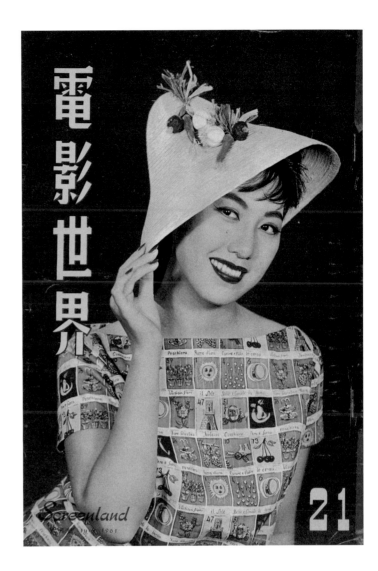

《電影世界》第二十一期

《催命符》劇照

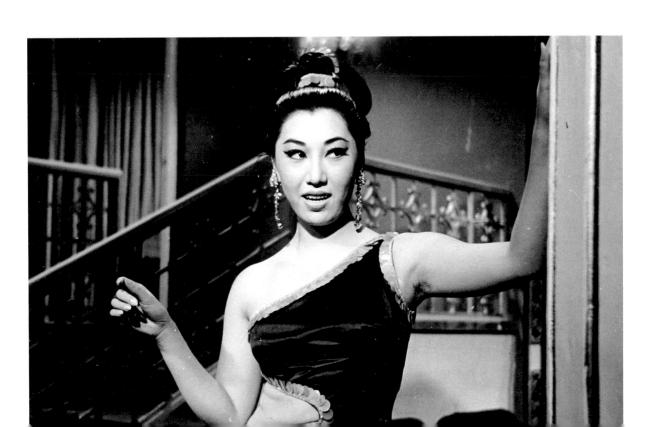

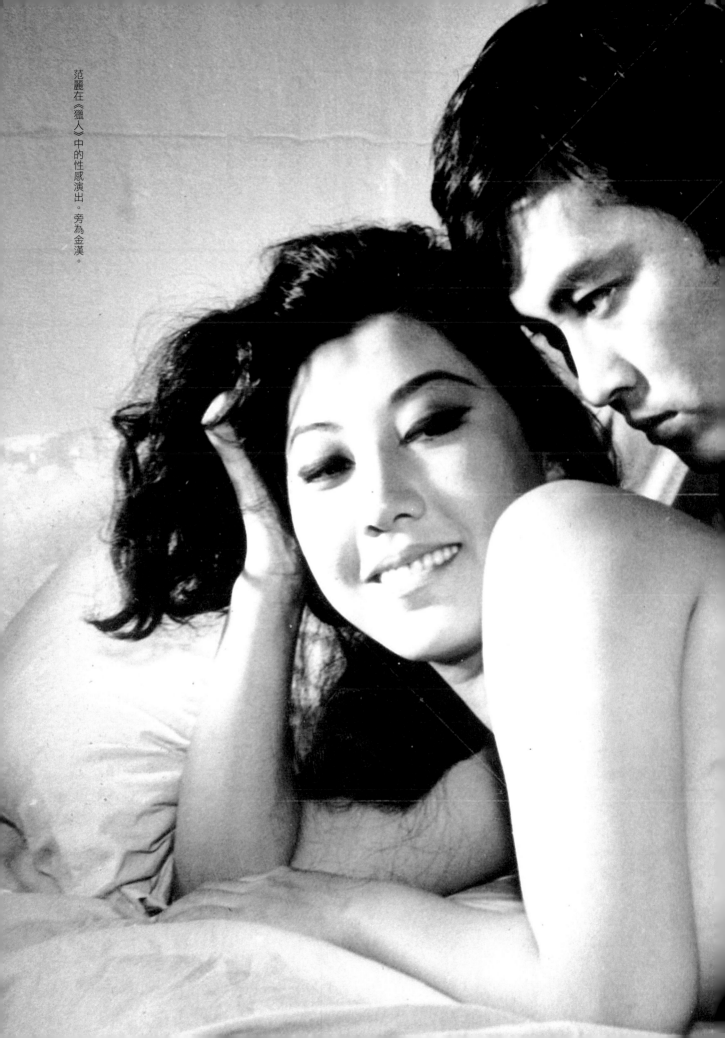

范麗在《獵人》中的性感演出。旁為金漢。

于倩

一九四二—二〇〇四年

原名閻芷玲，天津人。六十年代走性感路線的邵氏女星之一，早期憑《藍與黑》一片獲得金馬獎最佳女配角，並在「西遊記」系列的《盤絲洞》片中有大膽的演出。于倩在參演的電影中多居二線角色，亦因此能在多部影片中演出。她的夫婿是新加坡歌星秦淮，但婚後不久便告離異。她是第一位以離婚之名設宴擺酒的影人，當時成為圈中熱話。筆者認識于倩是在九十年代末，其時她已轉業當保險營業員，雖然罹患癌症，仍然堅強地生活。那時候與她聚餐，她跟我們這些影迷談笑風生，並沒有一絲病態。一九九八年電影資料館舉辦「珍藏展」，展出多件館藏珍品，筆者亦請她在書冊上簽名留念，而這也是唯一一位國語片明星親筆題寫給筆者的簽名。

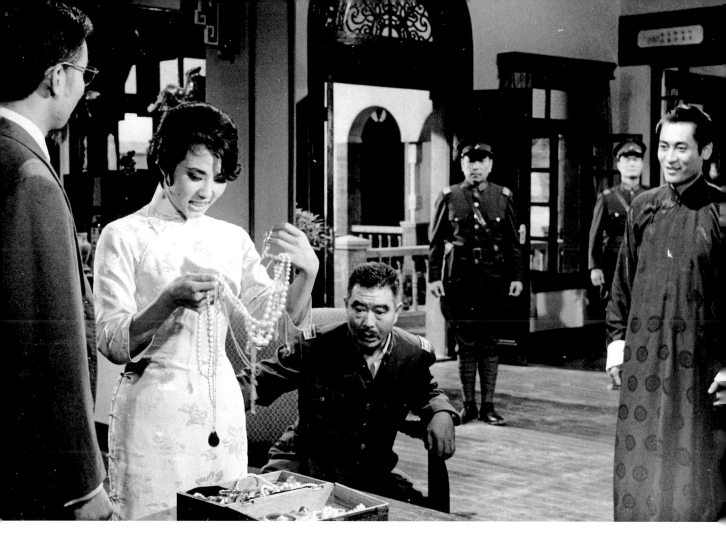

《大俠復仇記》劇照，中間為井淼，最右為雷鳴。

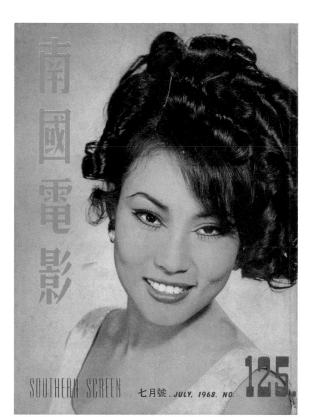

南國電影

SOUTHERN SCREEN 七月號．JULY, 1968. NO. 125

《南國電影》第一百二十五期

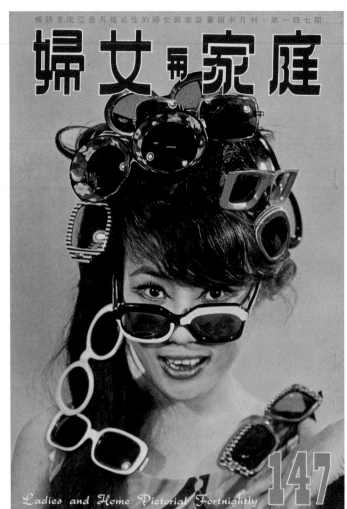

暢銷東南亞最具權威性的婦女與家庭畫報半月刊·第一四七期

婦女_與家庭

Ladies and Home Pictorial Fortnightly 147

▲
《婦女與家庭》第一百四十七期

◄
六十年代于倩出席《婦女與家庭》宣傳活動，
旁為雜誌總編輯關懷先生，左二為邢慧。

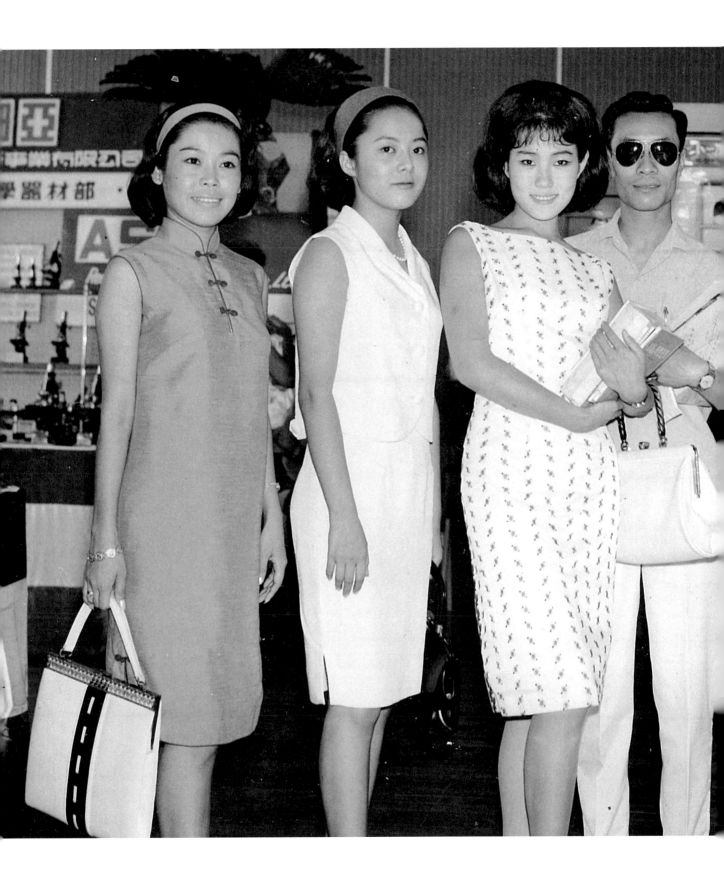

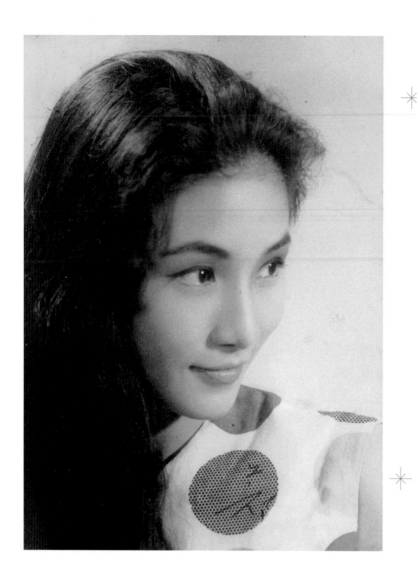

鄭佩佩

一九四六年生

上海人。她是六十年代邵氏最出眾的武打女星，擅長舞蹈，故身手特別靈活敏捷。鄭佩佩外表清秀，但眉宇間自有一股英氣。雖然她也拍過不少時裝文藝片，但最為人稱道的還是《大醉俠》和獨挑大樑的《金燕子》等武俠片，片中的表現實在不讓鬚眉。七十年代婚後息影，但間中仍有在幕前亮相。最近筆者重溫香港電台《光影我城》，其中一集播映一九八三年的《女人三十三》，原來鄭佩佩早在其時已與張國榮結過片緣了。鄭佩佩近年動筆頗勤，已結集成書的有《戲非戲》和《回首一笑七十年》。

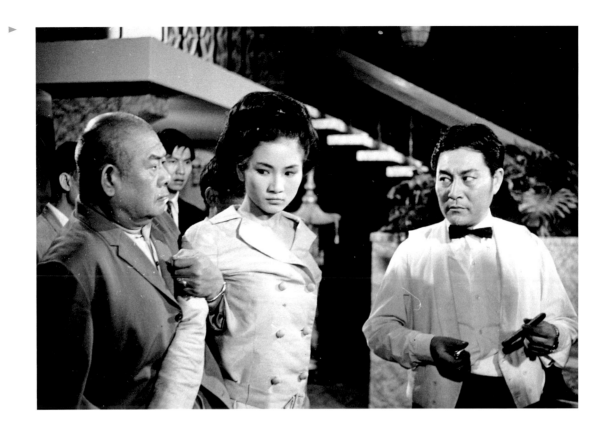

《諜網嬌娃》劇照，左為特約演員、專演劊子手的關仁，右為黃宗迅。

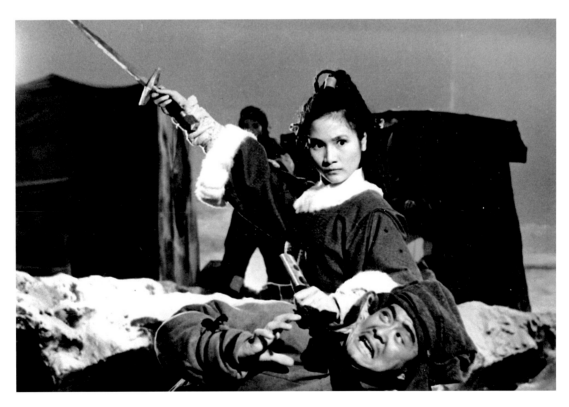《龍門金劍》片中的英姿

▲

《香港影畫》一九六九年十一月號

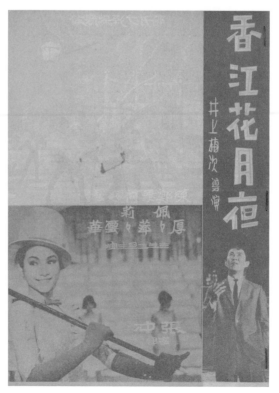

▲

《香江花月夜》特刊

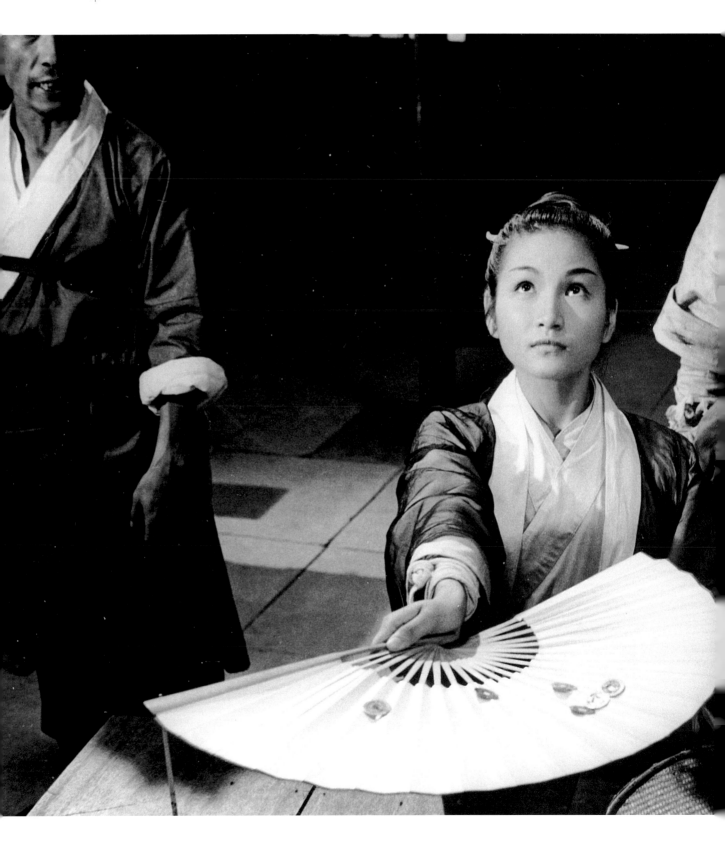

▼

在《大醉俠》中
飾演金燕子

何莉莉

一九四六年生

原名何琍琍，安徽人。她是繼林黛之後邵氏六七十年代的當家
花旦，夫婿是股商趙世光。在多位同期的邵氏女星當中，她是
較有觀眾緣的一位，僅看當時出版的娛樂報刊，不計邵氏官方
的《南國電影》和《香港影畫》，不少都選用她作封面女郎可
見。何莉莉美麗大方、明艷照人，深得影迷擁戴，而且戲路廣
闊，無論時裝片或古裝片都擅勝場，前者如《船》、《香江花月
夜》，後者如《十四女英豪》、《愛奴》，都是邵氏六七十年代十
分賣座的電影。

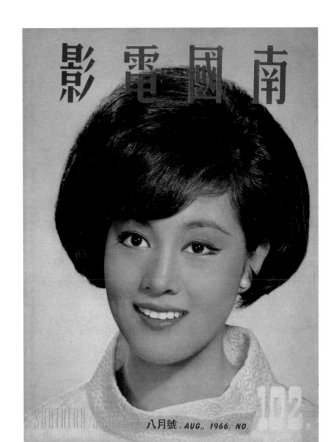

《南國電影》第一百零二期

在《青春鼓王》中與凌雲合演

在《女殺手》中的演出 ▲

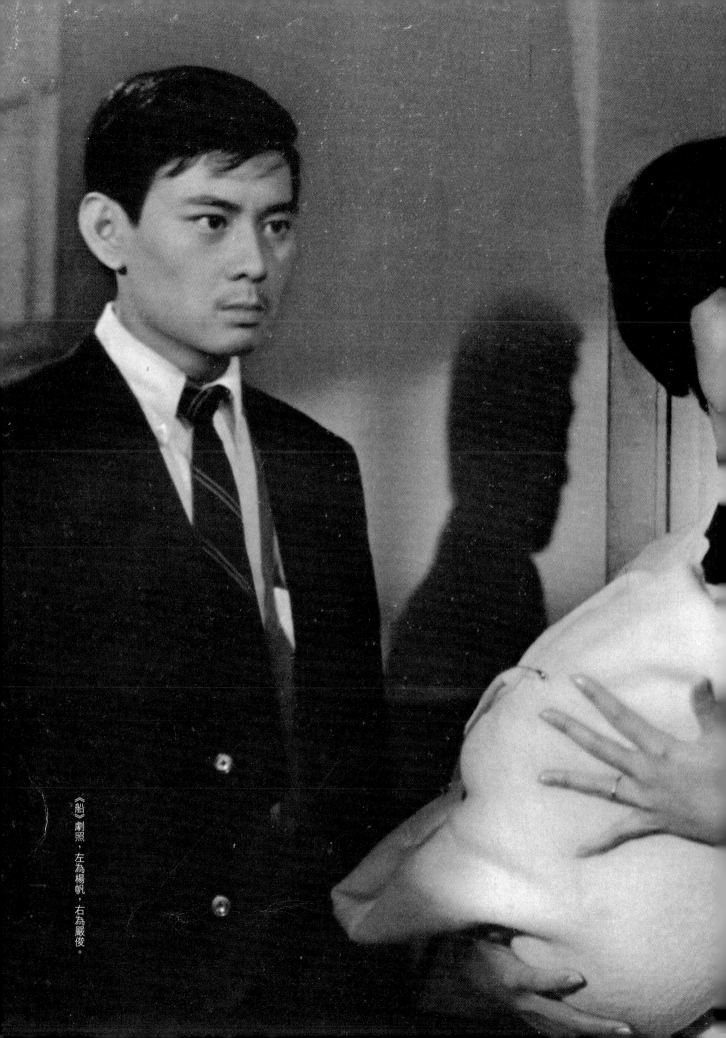

《船》劇照，左為楊帆，右為嚴俊。

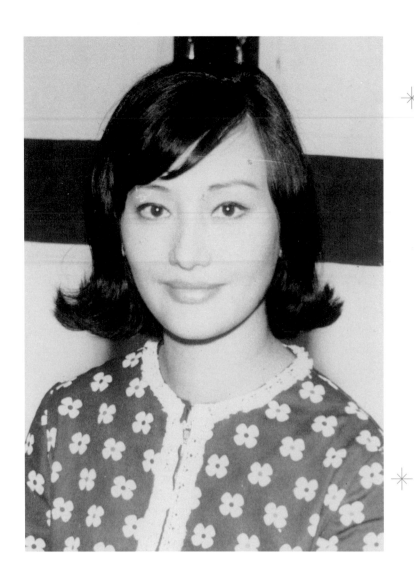

胡燕妮

一九四七年生

廣東開平人，中德混血兒，夫婿是著名演員康威。同時期邵氏
女星多古今兼善，胡燕妮是少數宜今不宜古的女星，主要是她
母親是德國人，有外國血統，面貌輪廓較深，故很有時代感，
因此她所拍的多是時裝片。她憑《何日君再來》一片走紅影壇，
其後《黛綠年華》、《相思河畔》等片續有出色表現。七十年代
中與汪禹合演的電影《少年與少婦》，由於內容主題較為敏感大
膽，成為社會一時熱話。

《相思河畔》特刊

與金漢在《相思河畔》中的演出

▲

《香港影畫》一九六七年五月號

在《黑鷹》中與張沖合演 ▼

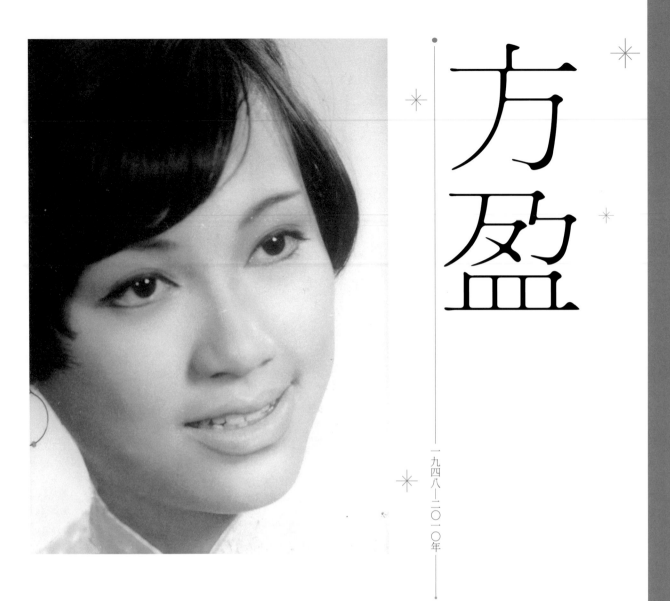

原名倪芳凝，貴州人。她是邵氏六十年代中力捧的新人之一，成名作為《七仙女》，這部是邵氏續「梁祝」餘威開拍的黃梅調電影，主角本來沿用凌波和樂蒂這雙拍檔，但樂蒂臨時推卻，遂給方盈這個難得的演出機會，而她也藉此片而廣為人知。方盈外表溫文嫻雅，頗有書卷味，但拍片不多，婚後息影多年，八十年代起復出成為著名的美術指導。

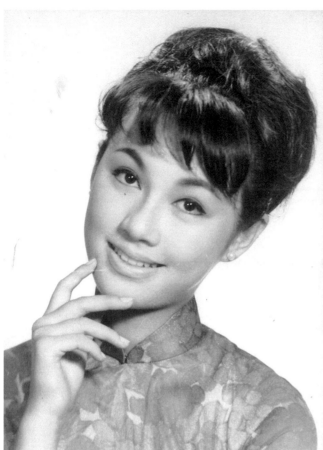

方盈形象端秀

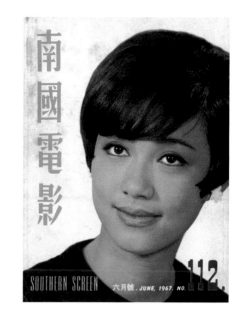

南國電影

SOUTHERN SCREEN 六月號．JUNE, 1967. NO. 112

《南國電影》第一百一十二期

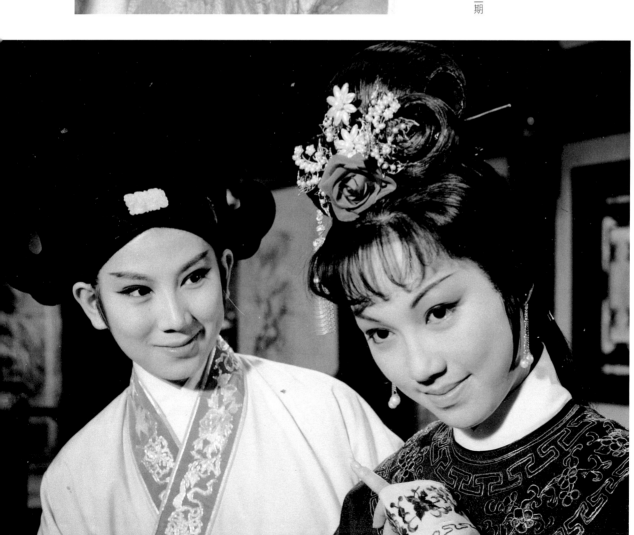

在《西廂記》中與凌波合作

李菁

原名李國瑛,上海人。有「娃娃美人」之稱的她,憑一雙大眼睛迷倒不少觀眾。李菁扮相宜古宜今,但筆者總覺得她較具時代感,在多期《南國電影》和《香港影畫》的時裝彩頁中,都可看到她嬌美可人的一面。李菁拍過的電影甚多,更憑《魚美人》一片獲得亞洲影展最佳女主角獎項,此外《花月良宵》、《三笑》、《玉女親情》都是她的著名作品。

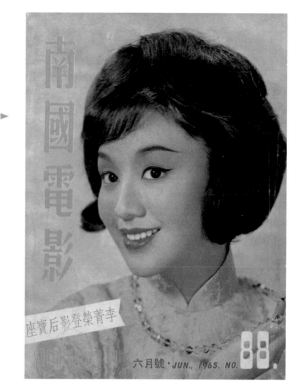

南國電影

座寶后影登榮菁李

六月號·JUN., 1965. NO. 88.

▶《南國電影》第八十八期。該期刊載
李菁獲得最佳女主角獎項的消息。

▼《牛鬼蛇神》劇照，左為
何柏光，右為魏平澳。

《菁菁》劇照，右為嚴俊。

邢慧

一九四四—二〇一〇年

原名邢詠慧，上海人。在六十年代邵氏力捧的新人中，邢慧演出的機會不少，時裝、古裝、文藝、武俠的電影都曾參演，作品有《歡樂青春》、《琴劍恩仇》、《鬼新娘》等；她的形象溫婉嫻雅，予人頗大好感。七十年代邢慧移民美國，自此再無她的消息；直到九十年代初，報載她疑因精神錯亂殺死母親，雖然息影多年，但傳媒仍廣泛報道。當時不少邵氏同期女星希望施以援手，但事實俱在，故都有心無力。有傳發生這宗悲劇，是婚姻不如意加上生意失敗致令邢慧精神失常，鑄成大錯。幾年前有報道她因病離世，結束坎坷的人生。

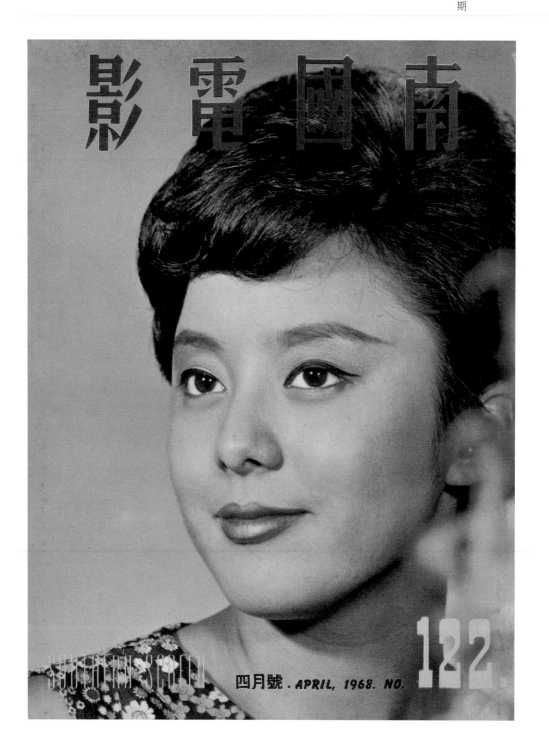

四月號．APRIL, 1968. NO. 122.

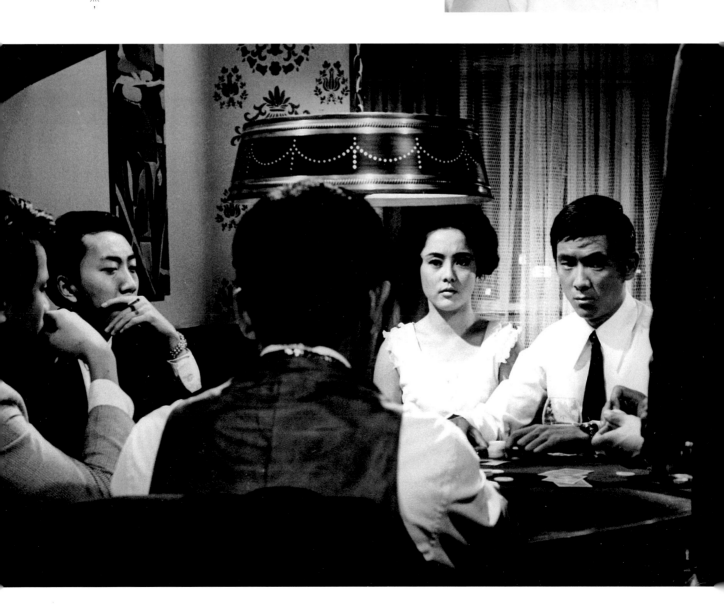

照片中的邢慧稚氣未除 ▶

◀《春火》劇照，右為王羽。

秦萍

一九四九年生

原名陳小平，北京人。在友儕間曾作非正式統計，秦萍是最多
男影迷喜愛的邵氏女星。其實論美艷她稍遜何莉莉，論活潑靈
巧也不及鄭佩佩，但她斯文柔弱的氣質、鄰居女孩的形象，當
年卻深深吸引不少男觀眾。她曾演出《血手印》、《江湖奇俠》、
《十二金牌》等名片，在《愛情的代價》中她飾演一個失明少
女，與身體有缺陷的泰迪羅賓遇上，當中有不少感情戲路，今
日重溫，仍是教人難忘。

《南國電影》第一百零一期

在《愛情的代價》中飾演失明少女，旁為本片另一位主角泰迪羅賓。

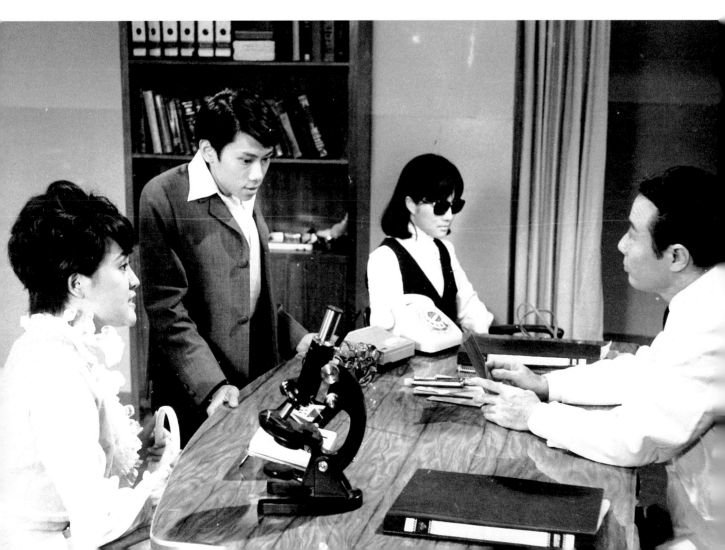

下篇 · 國語片男演員

嚴俊

一九一七—一九八〇年

原名嚴宗琦，南京人，妻子是著名影星李麗華。嚴俊早期是話劇演員，後投身電影界，解放前在上海已是著名演員。一九四九年來港，初為長城演員，演出過《蕩婦心》、《血染海棠紅》、《一代妖姬》等名片；不久加入永華，林黛的處女作《翠翠》就是由他執導。嚴俊在片中粉墨登場，而且一人分飾二角，分別是林黛的外祖父和她的相好老二；在同一部電影中飾演兩個年齡、背景懸殊的人物，演來卻迫真自然，不留斧鑿痕跡，可見他演技出眾。嚴俊五十年代後期轉投邵氏公司，導、演工作不輟，一九六五年更憑《萬古流芳》奪得亞洲影展最佳男演員獎，而該片亦當選最佳影片。嚴俊戲路縱橫，老中青角色都演得恰如其分，故有「千面小生」之稱。

眾多電影中，筆者較偏愛他在《船》一片的演出，他飾演楊帆和林嘉的父親，是一個開明而通情達理的慈父；因為楊帆的自暴自棄，令原本美好的家庭變得家不成家，他對子女的愛深責切，在在表現出優秀的演技。

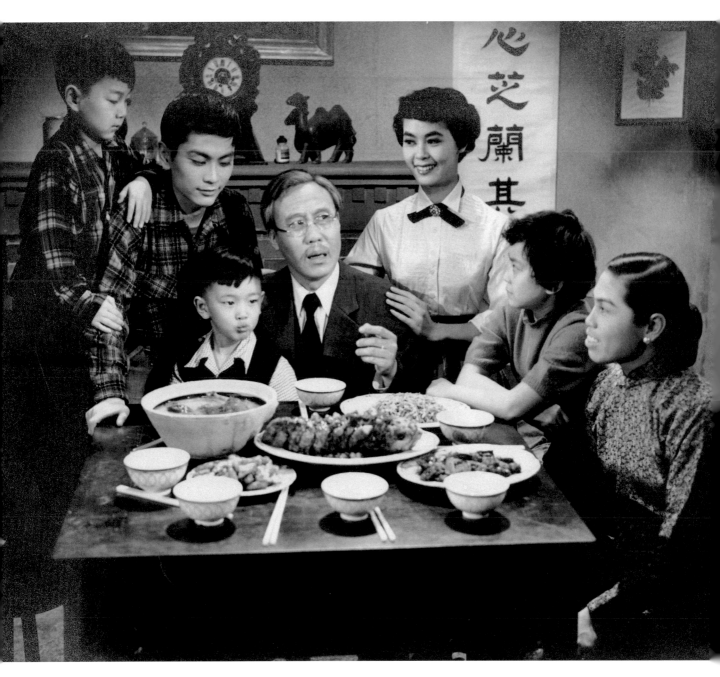

《吃耳光的人》劇照，片中他飾演林黛（右）和胡金銓（左）的父親。

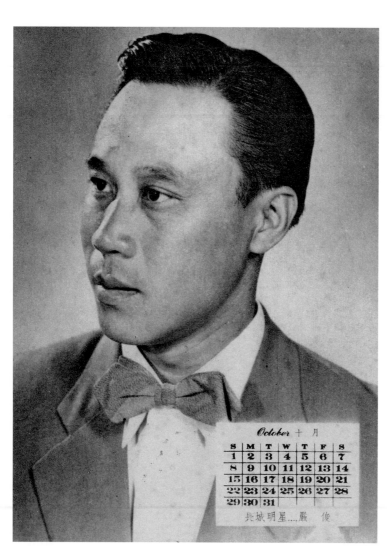

▲

嚴俊早年長城時期的造像

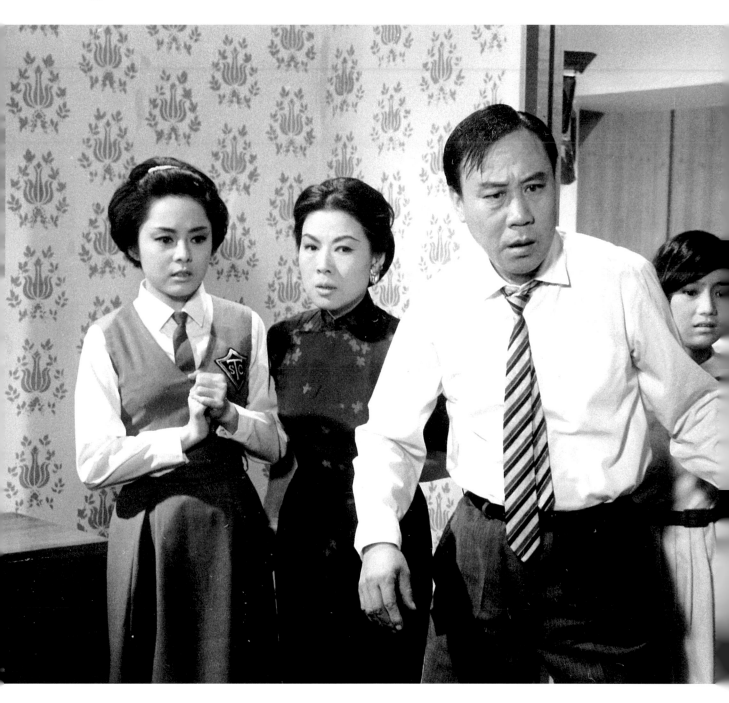

《玉女親情》劇照，左為邢慧，中為歐陽莎菲。

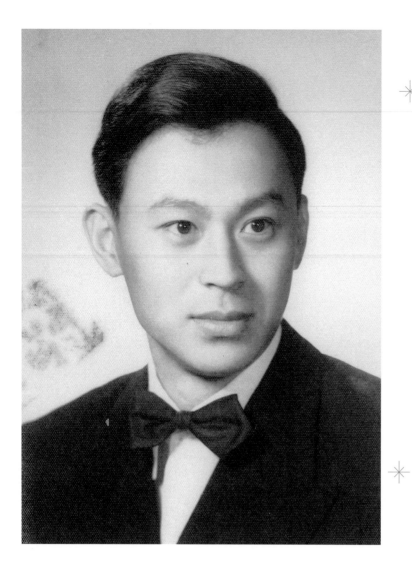

一九二九年生

原名傅國樑，東北人，是當年少數擁有大學學歷的演員，他曾
在上海聖約翰大學修讀土木工程。傅奇是長城的當家小生，多
演出喜劇，亦與石慧合演過不少電影，由銀幕拍檔進而結成夫
婦，是影壇的一對模範夫妻。傅奇五十年代演過不少金庸編劇
的電影，例如《不要離開我》、《三戀》、《有女懷春》、《小鴿
子姑娘》、《蘭花花》等，後兩部都是與石慧合演。不過，他
後期的作品《樑上君子》和《雲海玉弓緣》更受觀眾歡迎。傅
奇後期影而優則導，息影後曾自組公司製作《少林寺》等電影
作品。

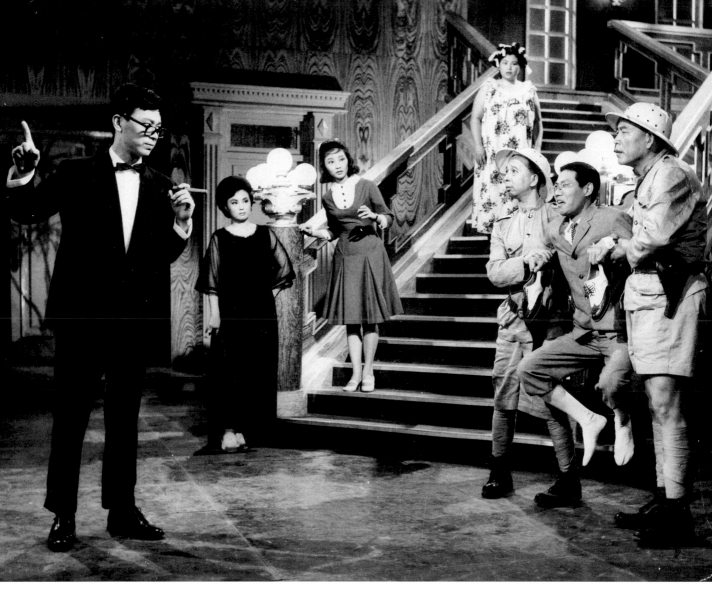

《梁上君子》劇照，最左為傅奇。他在戲中飾演一名小偷，旁為劉戀，站在梯級上的是王葆真，站較高處的是余婉菲，右被脅持者是李炳宏。

《情竇初開》特刊

《娛樂畫報》第四十六期，旁為石慧。

《社會棟樑》劇照，旁為王葆真。

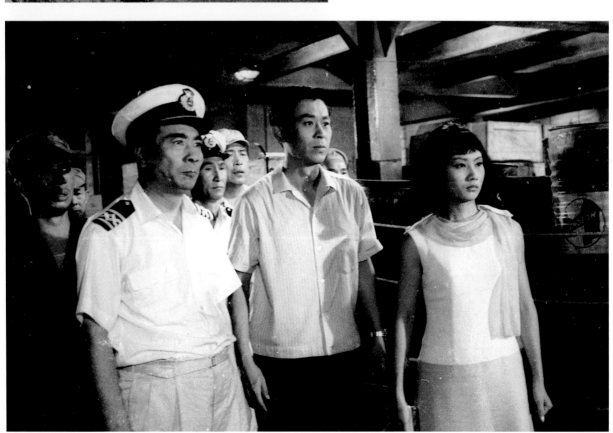

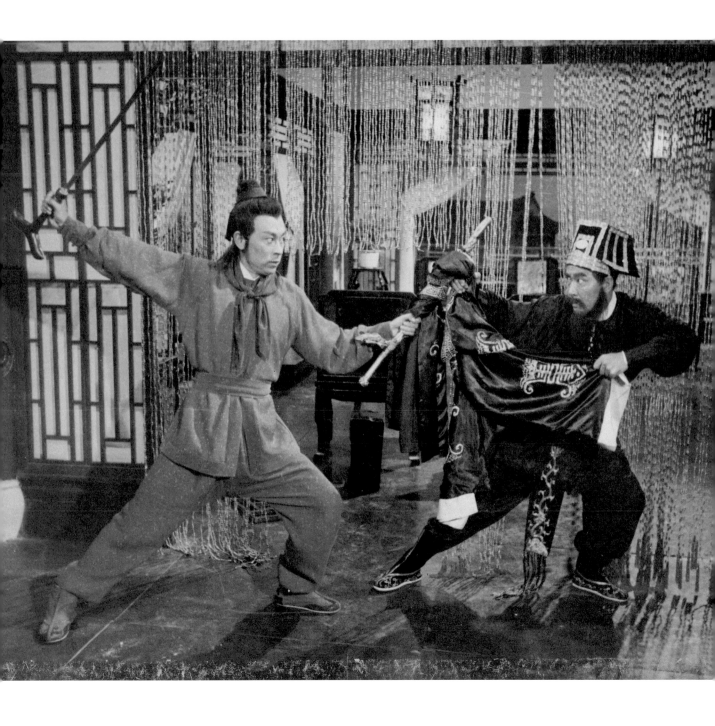

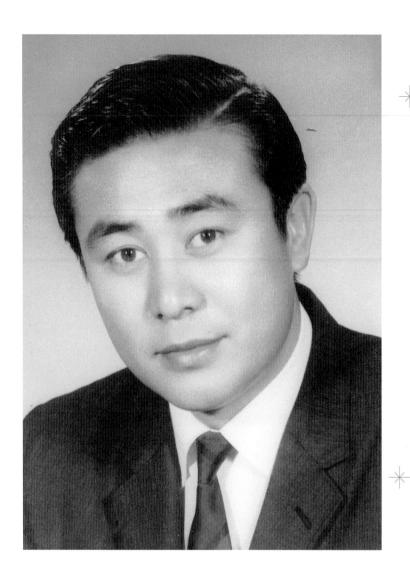

關山

一九三三──二〇一二年

原名關伯威，瀋陽人，妻子是長城演員張冰茜，女兒關芝琳也是電影演員。關山早期為長城電影公司演員，第一部當男主角的電影是新新公司的《阿Q正傳》，他憑此片獲得第十一屆瑞士羅卡諾電影節最佳男演員獎，成為第一位取得國際影帝榮譽的華人。他於六十年代初轉投邵氏旗下，隨即與林黛合演文藝巨片《不了情》，這部電影不僅成為當年亞洲影展最佳電影，林黛也憑此片再膺影后，同名主題曲更唱得街知巷聞；關山作為這部電影的男主角，實在與有榮焉。其後他主演的《第二春》、《山歌戀》、《藍與黑》等，都獲得觀眾好評。

邵
氏
影
友
俱
樂
部

南國電影副刊

Shaw's MOVIE FAN CLUB

72

在《烽火萬里情》中與凌波結成夫婦

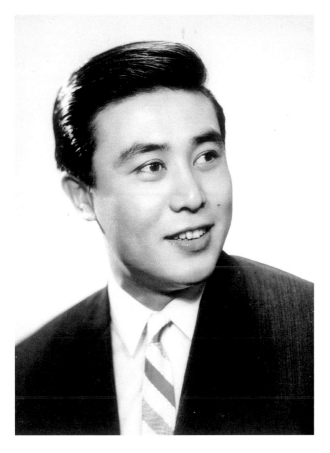

關山是第一位奪得國際影帝殊榮的國語片男演員

在《藍與黑》中與林黛的演出

陳厚

一九三一——一九七〇年

原名陳尚厚，上海人，曾與著名影星樂蒂結褵。陳厚是五六十年代紅極一時的國語片小生，曾跟他合作演出的女星不計其數，例如鍾情、葛蘭、樂蒂、林黛、李麗華、林翠、鄭佩佩等。他擅長舞蹈，拍過不少時裝歌舞片，著名的如《曼波女郎》、《千嬌百媚》、《香江花月夜》等；他同時有「喜劇聖手」的美譽，其中分別與林黛、樂蒂合演的《情場如戰場》、《萬花迎春》都是一時名作。陳厚生性風流，亦傳有不少緋聞，六十年代末與樂蒂離婚，不久即發現患有腸癌，雖赴美延醫但藥石無靈，一九七〇年終告不治，死時才三十九歲。同時期的男演員中，他既能演，又能跳，是一位才華橫溢的演員。

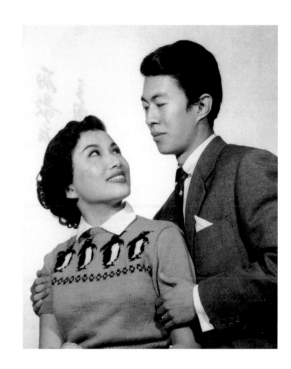

在《一代歌后》中與韓菁清合作演出

在《香江花月夜》中
與鄭佩佩翩翩起舞

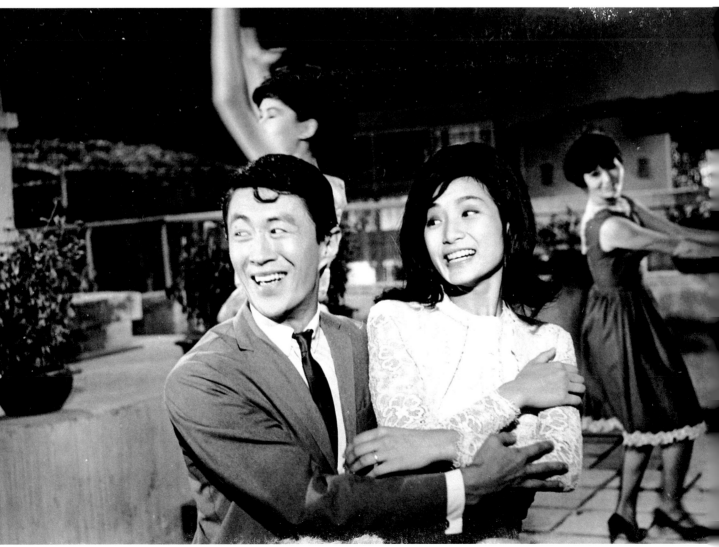

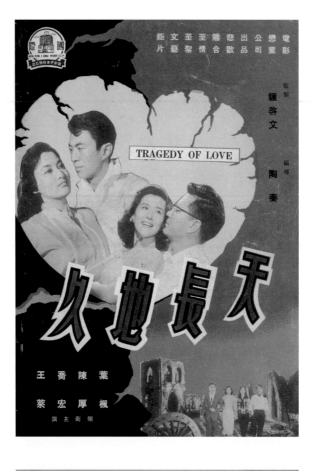

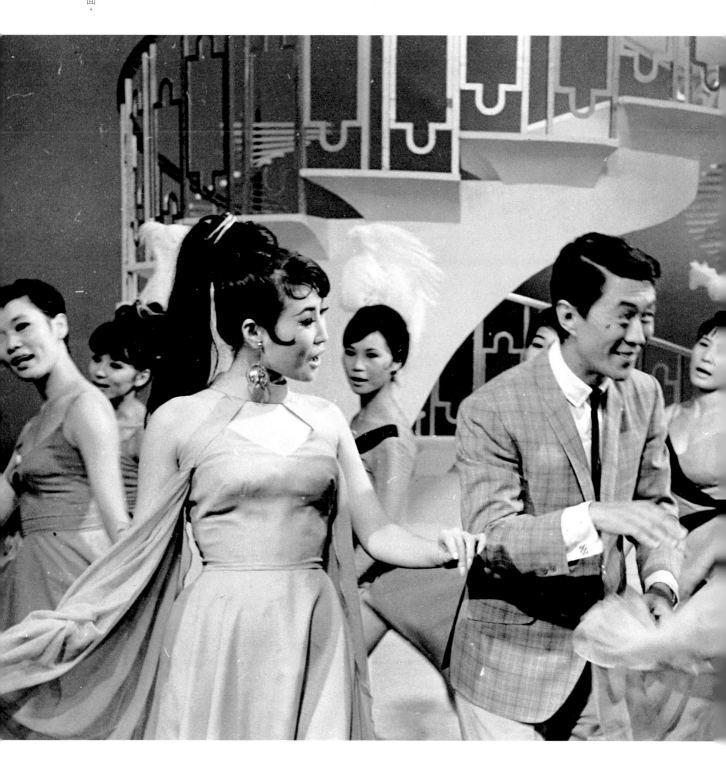

《花月良宵》的一幕歌舞場面，左為于倩，右為馬海倫。

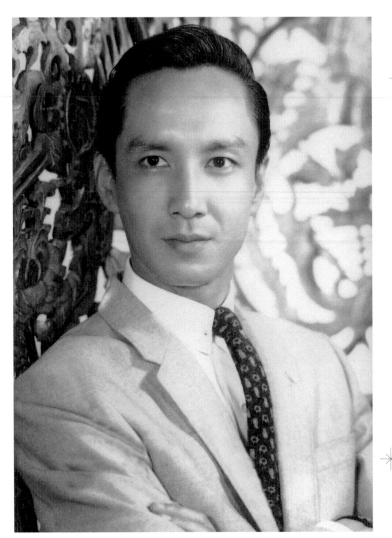

雷震

一九三三年生

原名奚重儉，上海人，國語片女演員樂蒂之兄，是電懋（後期國泰）的基本演員。雷震與邵氏的陳厚同樣身形瘦削，後者天生一副喜劇面孔，然雷震給人的印象溫文爾雅，有「憂鬱小生」之稱。他的第一部作品《青山翠谷》，由電懋當時四名新人擔綱演出，除他之外，另外三人為田青、蘇鳳和丁皓。四人日後的發展各異，雷震和丁皓是一線演員，另外兩位則位居二線或作第二男女主角；丁皓離婚後選擇提早結束人生，而雷震始終仍是當家小生。當年他與尤敏被塑造成銀幕情侶，兩人氣質相似，也頗合襯。雷震演過的電影頗多，其中《金蓮花》、《南北和》、《檺上佳人》、《家有喜事》等，都是一時名片。六十年代後期自組電影公司製作出品。

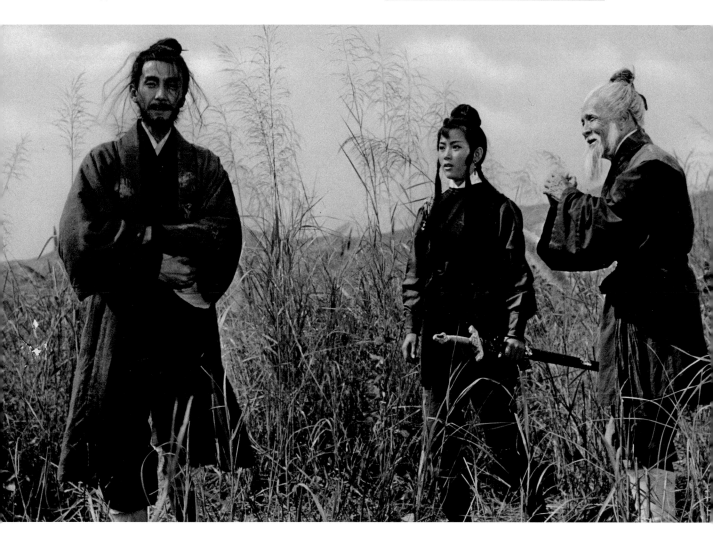

《喜相逢》特刊

金鷹是雷震與樂蒂成立的電影公司，為配合當時的潮流，開拍武俠電影《殺氣嚴霜》，右為老牌甘草演員楊業宏，中為新星葉靈芝。

《萍水奇緣》宣傳廣告

本

《樑上佳人》劇照，左為
林黛，中為吳家驤。

趙雷

一九二八──一九九六年

原名王育民，河北定縣人，妻子石英也是邵氏演員。趙雷在行內有「電影皇帝」之稱，他參演的影片，只要當中有皇帝的角色，便十之八九由他擔任，《江山美人》、《楊貴妃》、《武則天》、《王昭君》，以及國泰拍攝的《西太后與珍妃》等都沒有例外。大抵因為趙雷面相方正，外形俊朗，舉止踏實穩重，由他扮演皇帝最適合不過。他扮演書生也自成一格，早期與尤敏合演的《人鬼戀》，以及稍後與樂蒂合作演出的《倩女幽魂》，都取得頗佳口碑。

OCTOBER 1959

The Milky Way Pictorial

與樂蒂合照，兩人在邵氏《倩女幽魂》中演出精彩。

《銀河畫報》第二十期，封面人物為趙雷與妻子石英。

胡金銓

一九三二─一九九七年

河北人。胡金銓是眾所周知、蜚聲國際的大導演，作品曾獲得
多個國際電影獎項。其實他早年還是一名出色的演員，五十年
代中曾在《吃耳光的人》一片中與林黛、嚴俊一起演出；而觀
眾對他最有印象的，應是《江山美人》中飾演林黛兄長一角；
在跟樂蒂主演的《畸人艷婦》中也有很突出的表現。他其後導
演《大醉俠》，開新派武俠電影先河，而《龍門客棧》更上一
層樓，令他成為武俠電影一代宗師。胡金銓的電影成就毋庸置
疑，現代文學方面亦有很深造詣，是老舍研究的專家，著有《老
舍和他的作品》一書。

胡金銓執導《大地兒女》之餘也在片中演出一角

這是一幀珍貴的照片，年輕時候的胡金銓，旁為與梁醒波一南一北、分庭抗禮的諧星劉恩甲，另一位為擅拍清宮片和黃梅調電影的大導演李翰祥。最左的一位待查。

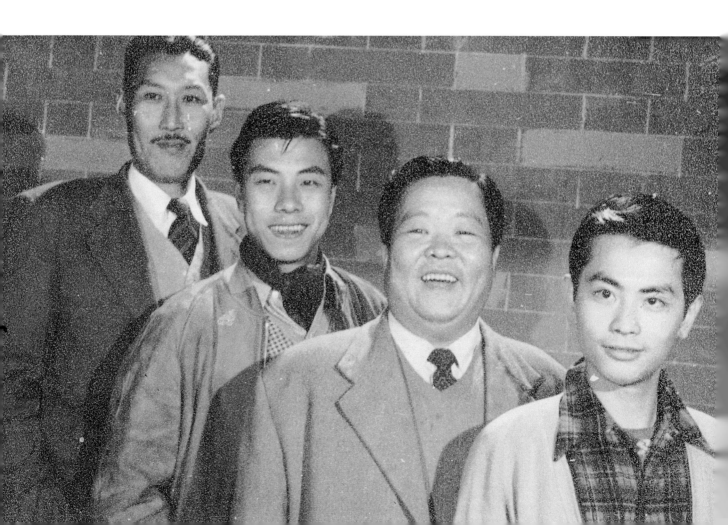

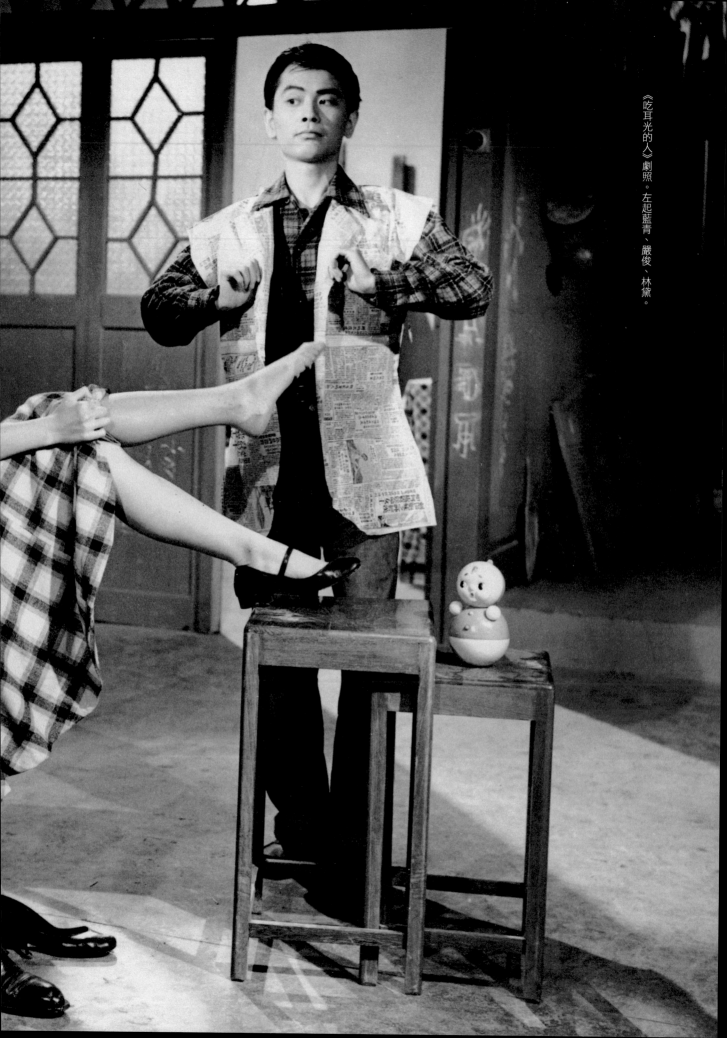

《吃耳光的人》劇照。左起藍青、嚴俊、林黛。

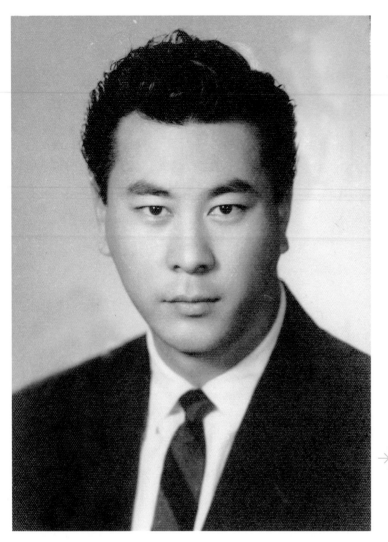

喬宏

一九二七─一九九九年

山西臨汾人。五十年代芸芸男演員中，論身形魁梧英偉，喬宏可謂無出其右，故有「影壇雄獅」之稱。他通曉多國語言，對中國各地方言亦相當熟悉，因此他也是一位配音演員。早年得著名影星白光賞識來港演戲，後來加入電懋，演過不少名片，例如《長腿姐姐》、《殺機重重》、《空中小姐》等。他在《啼笑姻緣》片中飾演大帥一角，憑他高大身材演出更具攝人氣勢。六十年代末主演的《虎山行》，飾演的荊無忌一角更是他後期的代表作。

《虎山行》特刊

《鐵臂金剛》宣傳廣告

▲
懸疑片《殺機重重》劇照，
背向畫面者是女主角李湄。

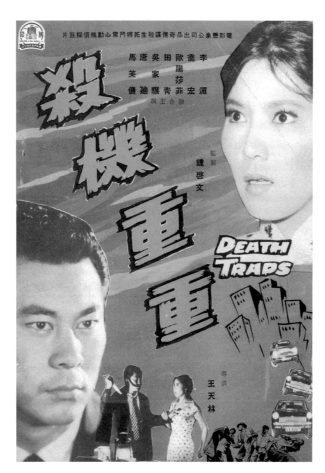

《殺機重重》宣傳廣告

喬宏在同一部電影中的追車場面

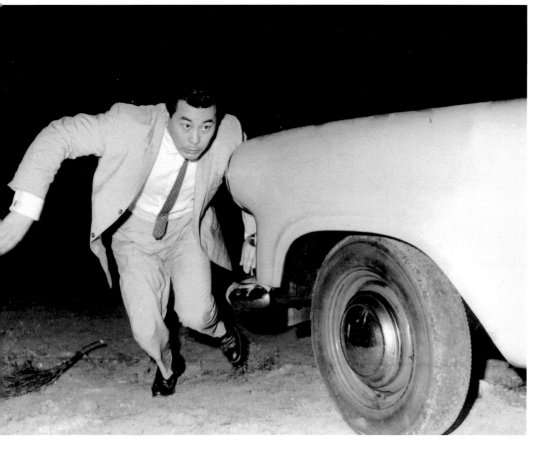

張揚

—一九三〇年生—

原名招華昌，廣東南海人，與雷震同是五六十年代電懋的當家小生。他與尤敏一樣初期效力邵氏，但轉投電懋才得以走紅影壇。張揚身形高大，外表忠厚沉實，演一些踏實上進、循規蹈矩的角色最合適不過；演出的電懋影片《情場如戰場》、《雨過天青》、《溫柔鄉》、《星星月亮太陽》等，都是一時名作。在《星星月亮太陽》中，他周旋在尤敏、葛蘭、葉楓之間，與三位電懋當家花旦有不少感情戲，實在羨煞不少男影迷。他曾與葉楓結婚，可惜未能偕老。

喬莊

一九三四─二○○八年

上海人，上海美專出身，是少數具備美術造詣的演員，曾辦個人畫展。細數下來，國語片壇其實有不少美術專才，如李翰祥和胡金銓都有美工基礎，他們執導的電影中，不少人物或佈景設計皆出其手下；顧媚和鍾情後期更是著名的畫家。喬莊五十年代加入長城公司為基本演員，六十年代轉投邵氏，憑與鄭佩佩合演的《情人石》奠定一線小生地位，續在《山歌姻緣》中有出色的演出。後期他演而優則導，並曾編、導、演三方兼顧，《劍膽》便是其中一例。

《情人石》宣傳廣告

在《慾燄狂流》中與
胡燕妮、楊帆合演。

張沖

一九三二—二〇一〇年

原名張琮田，湖北人，兄長是導演張森，國語片著名演員胡錦是他前妻。張沖熱愛運動，外形高大俊朗，有「英俊小生」之譽。他是邵氏的基本演員，拍過不少名片，其中《金菩薩》、《黑森林》、《黑鷹》等都是他的代表作。七十年代以後改而從商，八十年代重投銀幕，在嘉禾的名片《龍少爺》、《奇謀妙計五福星》、《福星高照》等客串演出。

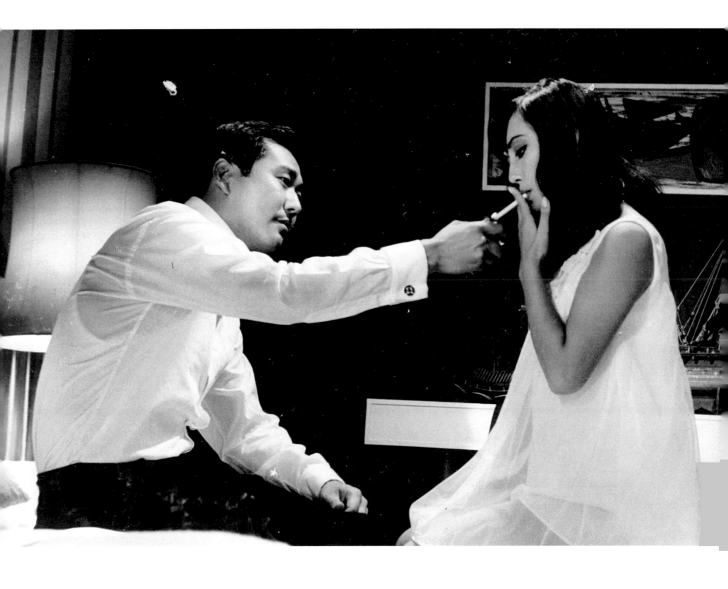

在《黑鷹》中與胡燕妮合作演出 ▲

《諜網嬌娃》劇照，旁為鄭佩佩。▶

▲
張沖英偉不凡，擅演特務角色。

◀
《火鳥‧第一號》劇照

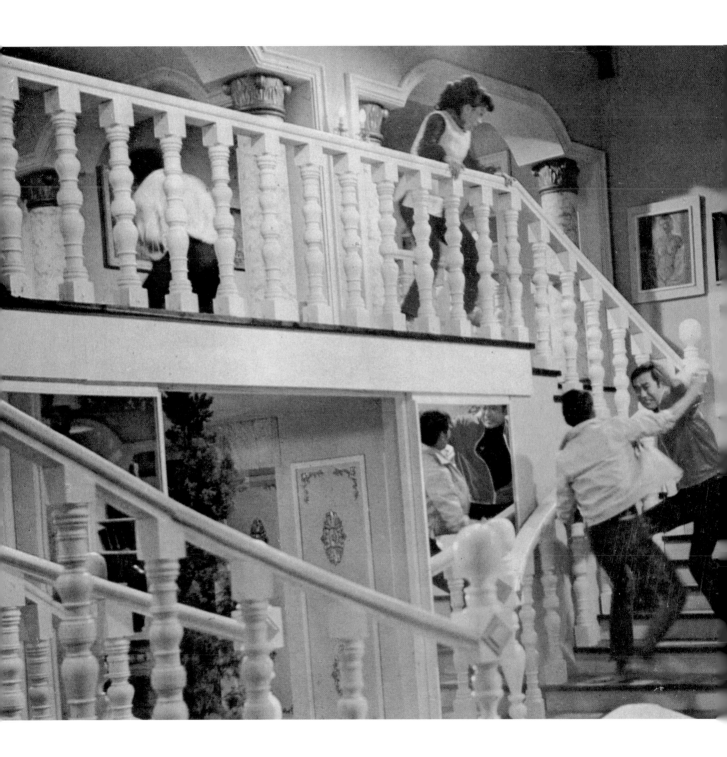

王俠

一九三〇年生

原名王振釗，西安人，是台灣著名演員，其子王傑也是港台著名的歌影雙棲藝人。王俠身材高大、外形粗獷，蓄鬍子算是他的個人標誌。王俠飾演正派、反派的角色同樣出眾，演技洗練，是一位可塑性甚高的演員。六十年代中來港加入邵氏公司，參演過不少電影，其中《黑鷹》、《催命符》、《寒煙翠》等都是他著名的作品。

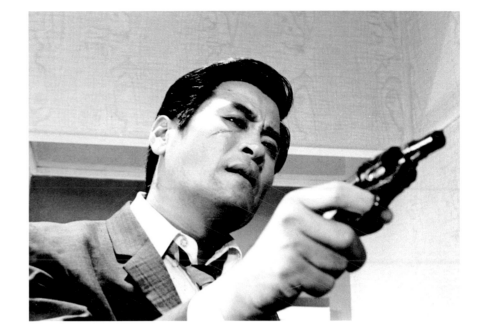

▶ 在《黑鷹》中飾演一名黑社會頭目

▼ 在《油鬼子》中與丁佩合演

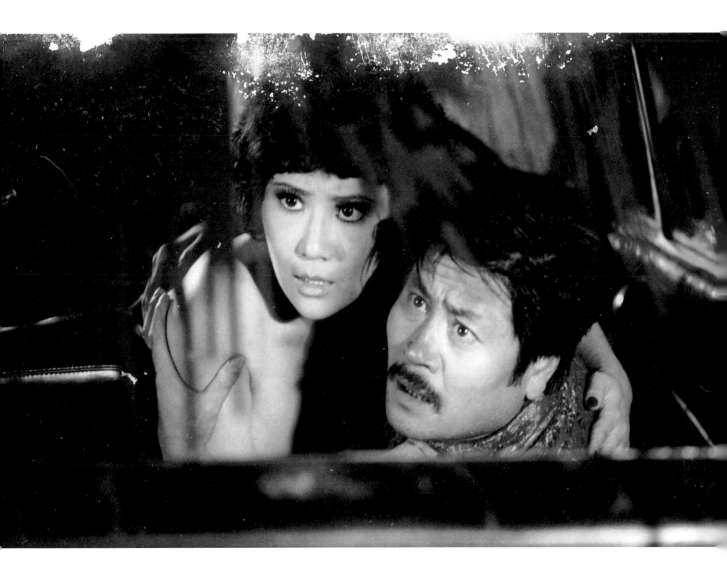

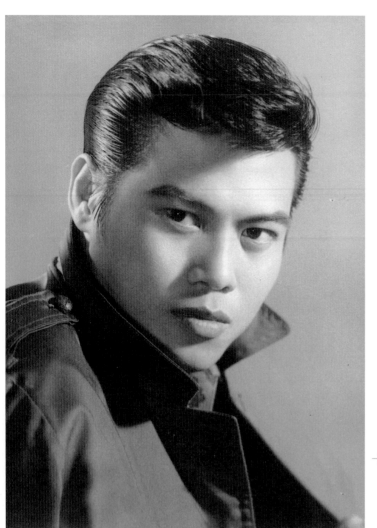

羅烈

原名王立達，廣東人。六十年代初投身邵氏，擅演反派角色，從《江湖奇俠》開始演過不少武打片，但令他真正走紅的應是《天下第一拳》，該片也是第一部成功打進美國電影市場的香港電影。羅烈身手了得，演技出眾，他神態冷漠，看似漫不經意，扮演殺手角色特別當行。七十年代以後不少武打片都少不了他的份兒，楚原的眾多古龍電影如《流星蝴蝶劍》、《天涯明月刀》、《三少爺的劍》等，他更是戲中要角之一。

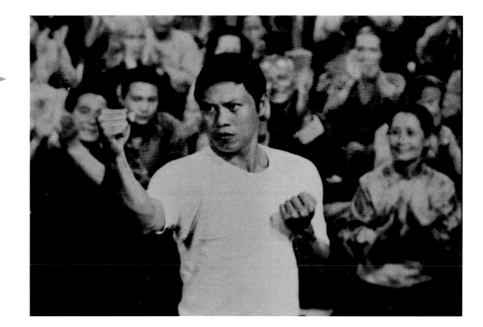

▶《天下第一拳》劇照，這部電影令羅烈的演藝事業更上一層樓。

▼《女集中營》劇照，旁為王俠。

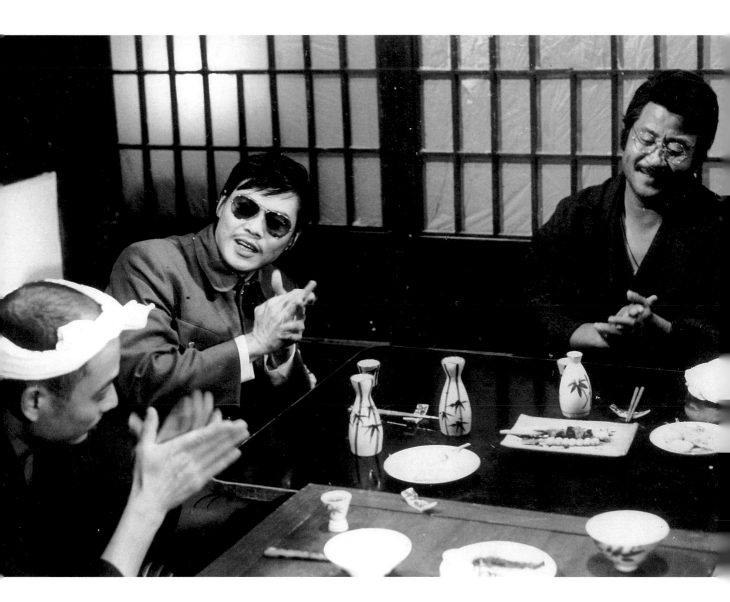

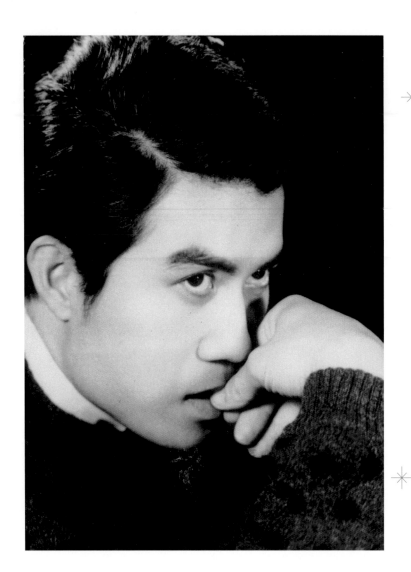

凌雲

一九四一年生

原名林龍松,台灣彰化人,台灣著名演員。六十年代中期來港加盟邵氏旗下,演出第一部電影《痴情淚》,便與葉楓結下片緣,後來兩人更結成夫婦。凌雲外形俊朗、英氣迫人,多拍文藝片,其中著名的如《玫瑰我愛你》、《香江花月夜》、《紫貝殼》、《新不了情》等,都頗受好評。

▲
在《紫貝殼》中與新星江楓合作

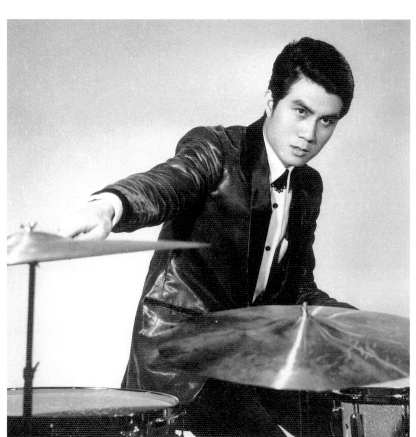

▲
《青春鼓王》中的造型

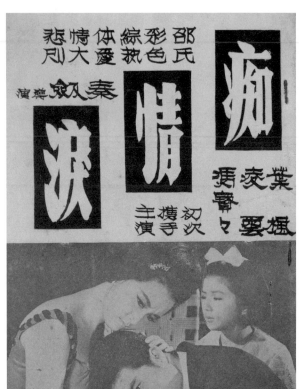

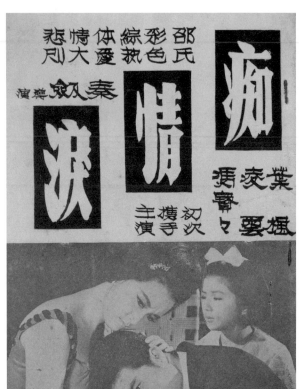

《痴情淚》特刊

《舞衣》劇照，旁為井莉。

金漢

一九三八年生

原名畢仁序，山東人，妻子是著名影星凌波。金漢身材高大，外表英俊不凡，加入邵氏之初即在《花木蘭》片中擔任主角，同片演出的有飾演花木蘭的凌波，想不到兩人三年後結成佳偶，成為一對銀壇模範夫妻。金漢繼後在《船》一片中飾演紀遠，愛上好友楊帆的未婚妻何莉莉，心情複雜起落；他頗能把握原作主角的神髓，與林嘉合演的一場雨中戲，林嘉對他早經暗戀，但金漢愛的另有其人，兩者產生的矛盾衝突，看得人蕩氣迴腸，不能自已，而這部也是筆者最喜歡的邵氏文藝片。

在《龍虎溝》中與鄭佩佩合演 ▲

▶ 在秦劍遺作《相思河畔》中替胡燕妮加衣

▲
初入影壇已器宇軒昂

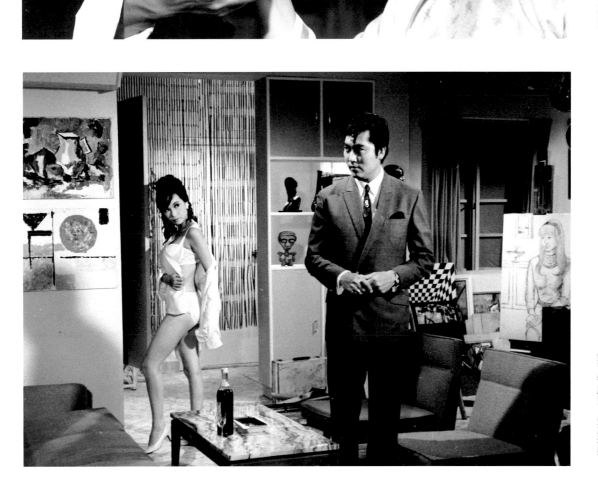

《大殺手》劇照，旁為汪萍。

《獵人》劇照，旁為狄娜。

岳華

一九四二年生

原名梁樂華，妻子是著名女演員恬妮。岳華是邵氏的基本演員，以演出國語武俠片為主，當初觀看他的電影，以為是「國語」人，及後在電視熒光幕欣賞他在《大地恩情》和《浮生六劫》的演出，發現粵語同樣流利，原來他籍屬廣東，不過自小在北方長大，因此兩語兼擅。岳華演出的武俠片中，當以胡金銓執導的《大醉俠》最為人稱道，這部電影不僅為胡金銓日後多部成功的武俠電影奠下基礎，更令岳華成為邵氏武俠電影不易的主要演員。七十年代古龍新派武俠片大行其道，岳華大多有參與演出，其中《流星蝴蝶劍》、《楚留香》等都演得十分出色。

《大醉俠》片中的浪子造型

在《飛天女郎》中與方盈合演

《林沖夜奔》劇照 ▲

《荒江女俠》劇照，旁為鄭佩佩。

陳鴻烈

一九四三─二○○九年

上海人，其弟陳浩、前妻潘迎紫都是國語片演員。陳鴻烈以演武俠片奸角反派走紅影壇，他陰惻惻的奸笑表情，幾可與粵語片著名反派石堅媲美。《大醉俠》這部電影不僅造就了岳華、鄭佩佩的大俠和俠女形象，陳鴻烈飾演的「玉面虎」也是壞得令人咬牙切齒，欲除之而後快。此後他在多部武俠片中都演出這類角色，奸惡形象深入人心，從影年代幾乎不曾演過好人。不過，他在《插翅虎》中演出正派人物也表現不俗。年前他參演無綫處境劇《畢打自己人》，飾演的閆老闆一角很受歡迎，幾可為多年以來的「罪行」徹底清洗，做回一個好人，但期間不幸心臟病發逝世，未能繼續飾演一個好老闆，實在令人惋惜。

《插翅虎》是陳鴻烈的代表作

陳鴻烈與對手打鬥激烈，七情上面。

《虹》劇照，中間左為李芝安、右為秦萍，最右者是凌雲。

楊帆

一九四三─二〇〇六年

原名楊光熹，四川人，自幼在台灣長大，並在國立藝專畢業，是科班出身的演員。楊帆外表清秀溫文，是文藝片男主角的最佳人選，來港後第一部演出的影片是邵氏著名文藝片《船》。片中楊帆飾演因感情不順，致沉迷賭博最後抱恨終生的杜嘉文，角色令人既憐且恨——憐他愛人別抱，恨他自暴自棄；不過，最後他的死賺得不少觀眾的同情之淚。其後他分別與井莉、凌波合演《雲泥》和《兒女是我們的》，在片中續有出色的表現，尤其前者，可算是他銀幕上頗為匹配的組合。

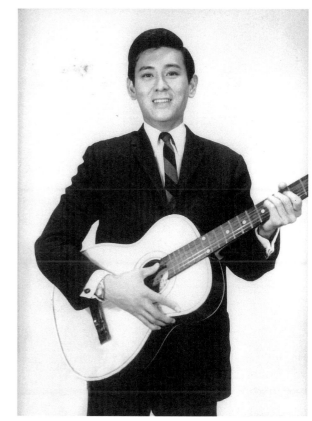

楊帆彈結他的造型

除了《船》，《雲泥》也是楊帆較受觀眾喜歡的電影，合演者是井莉。

一九四三年生

原名王正權，江蘇人，六十年代邵氏公司最主要的武俠片男主
角。王羽身材高大、外形冷峻，最適合演出俠士、刺客角色。
他的代表作是《獨臂刀》，這部電影不僅造就了王羽一代俠客的
形象，更是六十年代繼鳳凰影業公司出品的《金鷹》之後另一
部票房過百萬的電影，張徹「百萬大導」的名號也由此而來。
王羽繼後主演的《金燕子》和《大刺客》，至今仍為不少影迷津
津樂道。六十年代末「占士邦」特務片盛行，他憑演出《亞洲
秘密警察》一片，得以繼陳厚之後成為唯一一個六十年代晉身
《南國電影》「封面男郎」的邵氏明星。王羽曾與國語片女星林
翠結為夫婦，但最後離婚收場。

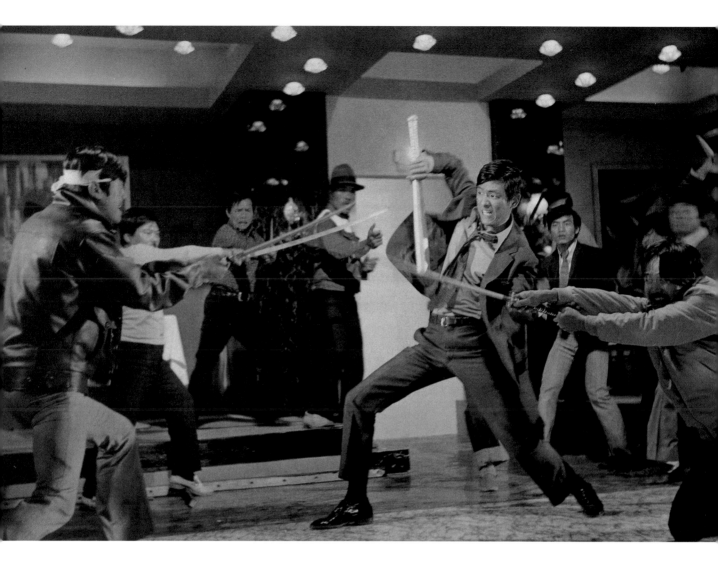

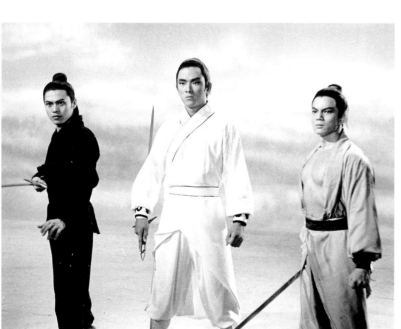

▲
《一身是膽》劇照，
片中打鬥場面激烈。

▲
《邊城三俠》電影，左為羅烈，
右為鄭雷。

瀟灑不群的俠士裝扮

《亞洲秘密警察》中的一幕，
王羽要王俠舉手投降。

《獨臂刀》宣傳廣告

姜大衛

原名姜偉年，上海人。童星出身，父親嚴化、母親紅薇都是上海時代的名演員，兄長秦沛和弟弟爾冬陞都是香港著名男星，後者更是出色的導演。姜大衛外形瘦削，偏以武打片見譽影壇，六十年代後期以至七十年代，邵氏以張徹領導所拍的陽剛片，主角如王羽、狄龍、羅烈、陳觀泰等都是高大威猛、線條較粗的演員，而姜大衛能在其中獨樹一幟，建立一種冷峻沉鬱的風格，令不少影迷為之傾倒。他在《報仇》、《刺馬》、《新獨臂刀》中均有突出表現，前者更令他獲選為亞洲影展最佳男主角。八十年代在麗的《大內群英》演出曾靜一角，贏得不少電視觀眾稱頌，筆者也在其時真正認識到姜大衛的精彩演技。

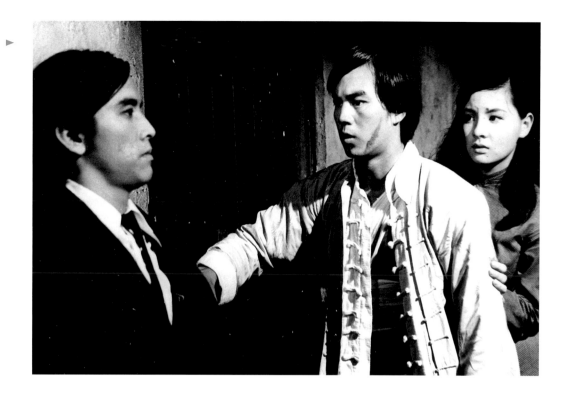

▶ 在《大決鬥》中與狄龍同場演出，後為新星蔡瓊輝。

▼ 《惡客》劇照，除拍檔狄龍外，最左為日本武打影星倉田保昭。

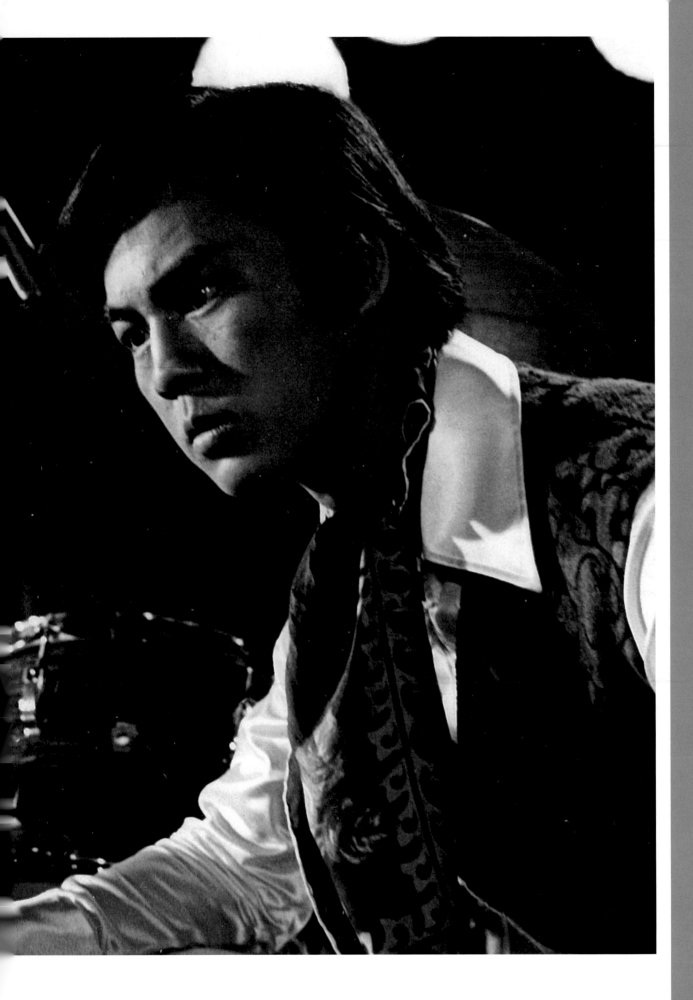

在《小煞星》中與拍檔狄龍合作

狄龍

一九四六年生

原名譚富榮，廣東新會人，與姜大衛同是邵氏六七十年代武打片的代表影星。名導演張徹在《回顧香港電影三十年》一書中言，姜大衛和狄龍是他平生選角最成功的「雙檔」，他們一個叛逆、一個穩重，以京戲論則一個「短打」、一個「長靠」，互相配合。事實上，兩人合拍過的電影逾二十部，當然其中有兩個同掛頭牌，也有其中一個客串性質出現，但總的說來，電影由他們兩人合演，總是票房的一定保證。狄龍身材高大、外表正氣，是演大俠角色的不二之選；而他在《刺馬》一片中飾演馬新貽，一個為名利而出賣兄弟的反派，也演得非常精彩，更憑此片奪得亞洲影展優異演技獎。七十年代楚原執導的古龍電影中，狄龍幾成為每部戲的主角代言人，《楚留香》、《天涯明月刀》、《蕭十一郎》等至今仍為不少武俠片迷所樂道。

▼

《報仇》一片，狄龍雖是客串，但演出京戲演員關玉樓一角相當搶鏡。

▲

《大海盜》劇照，左為田青。

◀

在《死角》中狄龍飾演一個反叛青年，左為于倩，中為陳燕燕，後為姜大衛。

後記

把本書的打印稿呈小思老師，不忘多口提了一句：「這書我是用心去寫的。」老師隨即幽我一默：「你有哪本書是不用心完成的呢？」是的，有哪個作者會不去認真看待自己的心血？當然，用心去做是一回事，做得好不好又是另一回事了。

筆者過去出版的幾本小書，以本書所耗的時間最長，花的心機最多，原因在於本書所選的材料較眾，考訂出處是編寫過程中最大的挑戰。

蒐集電影物事差不多三十年，累積下來僅劇照便有千多幀，當中部分是耳熟能詳的名片，自然不難辨認；另外有不少背面已由電影公司蓋上戲名的，當然也可放心處理；剩下的是由前人寫上名稱，其中真假難辨，不可盡信。筆者在《星光大道》一書中就是一時大意，對其中一幀劇照未作考查導致出錯；不過有寫還好，最少尚有跡可尋，最難的是毫無線索，筆者只能憑照片人物去作偵查，最簡單的是看照片有哪幾位演員出現，然後按圖索驥，根據電影片目提供的演員名單核對，再加上個人的一點判斷而查到戲名；如果此路不通，就要靠家藏那些電影特刊協助，因為一齣戲的主要劇照，多會見於其中。但畢竟手上的特刊有限，如未能查核時，便要進一步向其他電影雜誌下手——以國語片為例，「長城」、「邵氏」、「電懋」等都有官方的刊物，旗下出品的電影多會介紹，這樣便較容易核實；但粵語片情況較為複雜，一來有出版官方刊物的電影公司不多，二來粵語片界演員游走於各公司演出的不計其數，不能僅憑他屬於甚麼公司去追溯是否旗下的出品，如此便要把那一大堆官方或非官方的雜誌逐本索檢了。這種笨工夫做了有收穫還好，但多是翻了一整天卻徒勞無功；如今回想那段做到昏天黑地的日子，真的教人難忘。

為了尋得結果，筆者還會從光影片片段中找答案——近年不少粵語片都有影碟出售，封套上多印有一些戲中照片，有時運氣好的話一撳即中，原來這幀照片就是來自這部電影！相反便要買下來，回家用快速搜畫去「欣賞」了。當搜到一幕人物、動作、場景跟劇照一模一樣時，那種如中獎券的感覺——真的，非局中人實難感受。

尋找資料出處的過程是艱辛的，但無可否認這段日子自己實在學到了很多，也是因為編寫這本書的關係，讓筆者認識了不少對電影有深厚研究的前輩朋友。

為本書寫序的羅卡先生，是專研香港電影的專家，在此要感謝小思老師的引見，筆者才得以認識。先生不以初識為限，在序中不吝提出許多寶貴意見，實在令筆者獲益良多。即如弁言所述，當年羅卡先生在邱良先生、余慕雲先生的《昨夜星光》序言中，提過希望多見一些關於二線性格演員的介紹，這段話多年來一直縈繞在筆者心中，今日本書粵語片部分多述一些性格甘草演員，除特別向這群默默耕耘的電影工作者致意外，也希望喜愛香港電影的朋友，記得我們曾經擁有過這一批優秀演員。

本書大部分照片都是筆者與拍檔吳貴龍兄的收藏，但畢竟銀海浩瀚，當發現有一些演員照片欠缺時，就得假外求了。幸好吳兄交遊廣闊，很快便從朋友手上借得照片。告訴大家，書內一幀曾江的個人照像，其實是遠從丹麥寄過來的，就算是千里鵝毛，也值得我們感念。在此筆者想感謝老友江少華兄、新知 Oliver Fung 先生，未曾謀面的 Gilbert Jong 先生和陳賢先生，以及其他認識或未認識的朋友，沒有他們的慷慨借出，本書一定不能有如此規模！還有一點，書中幾本《青年知識》雜誌，是已故藏書家譚錦常先生千金譚淑婷小姐慨贈，筆者很感謝她。

中華書局黎耀強先生對本書的支持，由原先一冊的構想開展至三冊出版，這實在要多謝他的積極爭取；張佩兒小姐上次為《星光大道——五六十年代香港影壇風貌》用心編輯，書得到讀者的謬賞，她實在功不可沒，這回她更要在短時間內完成這三冊書的編務工作，箇中的辛勞不在

話下；此外，明志兄花了多晚的精心設計，也令本書生色不少；當然不能不提的是吳貴龍兄高

弟貴誠兄百忙中替本書設計封面，在此一併致謝。

最後多提一句，全書所用資料雖已設法聯繫有關機構，惟不免仍有遺漏，還望見諒；另外，筆

者限於識見，書中定有很多思慮未周之處，還望讀者不吝賜正是盼。

連民安

二○一七年六月二十九日

星月爭輝

五六十年代國語片演員剪影

連民安 吳貴龍　編著

責任編輯　張佩兒
封面設計　Alex Ng
裝幀設計　霍明志
協　　力　余珮沅
排　　版　陳先英
印　　務　劉漢舉

出版
中華書局（香港）有限公司
香港北角英皇道四九九號北角工業大廈一樓 B
電話：（852）2137 2338　傳真：（852）2713 8202
電子郵件：info@chunghwabook.com.hk
網址：http://www.chunghwabook.com.hk

發行
香港聯合書刊物流有限公司
香港新界大埔汀麗路三十六號
中華商務印刷大廈三字樓
電話：（852）2150 2100　傳真：（852）2407 3062
電子郵件：info@suplogistics.com.hk

印刷
中華商務彩色印刷有限公司
新界大埔汀麗路三十六號十四字樓

版次
二〇一七年七月初版
© 二〇一七　中華書局（香港）有限公司

規格
大十六開（275mm×205mm）

ISBN
978-988-8488-15-5